汉字字体设计

CHINESE
CHARACTER
TYPE DESIGN

王静艳
谢赛特 著

清华大学出版社
北京

本书封面贴有清华大学出版社防伪标签，无标签者不得销售。
版权所有，侵权必究。举报：010-62782989，beiqinquan@tup.tsinghua.edu.cn。

图书在版编目（CIP）数据
汉字字体设计/王静艳，谢赛特著.
北京：清华大学出版社，2025. 5.-- ISBN 978-7-302-69073-3
Ⅰ．J292.13
中国国家版本馆CIP数据核字第20259L0Z28号

责任编辑：宋丹青
封面设计：谢赛特
责任校对：王荣静
责任印制：杨　艳

出版发行：清华大学出版社
　　　　　网　　　址：https://www.tup.com.cn，https://www.wqxuetang.com
　　　　　地　　　址：北京清华大学学研大厦A座　　邮　　编：100084
　　　　　社　总　机：010-83470000　　邮　　购：010-62786544
　　　　　投稿与读者服务：010-62776969，c-service@tup.tsinghua.edu.cn
　　　　　质量反馈：010-62772015，zhiliang@tup.tsinghua.edu.cn
印　装　者：小森印刷（北京）有限公司
经　　　销：全国新华书店
开　　　本：170mm×240mm　　印　　张：12.5　　字　　数：179千字
版　　　次：2025年5月第1版　　印　　次：2025年5月第1次印刷
定　　　价：79.80元

产品编号：100305-01

近年来,中国设计界不断追问一个关键问题:中国设计能够为世界带来怎样独特的价值?

在价值多元、文化交融的后现代语境中,这不仅是中国设计必须回应的命题,也是中国设计教育无法回避的挑战。而随着中国在全球舞台上的持续崛起,这一提问的分量将日益加重。正是这一反思,使得中国设计界在过去十余年间掀起了热烈的"回望传统"浪潮。无论是"民族的就是世界的",还是以"世界的眼光再造民族设计",核心都聚焦于通过连接现代设计与传统文脉,创造具有鲜明中华文化特质的设计。

文字,是承载文明的基石,亦是文化传承的脉络。在汉字这一世界上独具魅力的文字体系中,字体设计不仅仅是一门技术,更是一种跨越时间与空间的艺术表达。从甲骨文的象形意趣,到数字字体的精准优雅,汉字在时代的变迁中焕发出无穷的生命力。在信息化与视觉化交织的当下,它是民族文化的象征,通过连接传统与现代,为全球化语境下的设计注入独特的东方价值。

在设计学科中,汉字字体设计无疑是基础中的基础,亦是专业中的核心。作为一门兼具艺术性与科学性的课程,它涵盖了语义学(内容与概念)、符号学(风格与视觉语汇)以及语法学(实际应用)。它不仅可以训练学生的逻辑思维与视觉表达能力,更能帮助他们在信息爆炸与学科交融的时代驾驭复杂的设计任务。可以说,解决汉字字体设计的问题,将深远地影响整个设计学科的未来走向。

本教材的编撰正是在这样一个背景下应运而生,在汉字字库行业实现跨越式发展、汉字字体成为被关注的研究方向的时

代环境下,编写一本面向设计学科的普及型教材很有其实际价值。作为一本面向高校设计课程的专业教材,不仅要涵盖汉字字体设计的历史、理论与实践,更要通过丰富的案例与循序渐进的练习,帮助学生从认识汉字美学到实践字体创造,培养他们独立思考与创新表达的能力。本教材既有对经典字体的深度解读,也有对现代技术的实践指引,这种理论与实操并重的编排,为设计教学提供了有力支撑。

 本教材是作者数年来思考的总结,有闪光之处也有不足之处,是一个总结也是一个开始,希望这本教材能为众多高校的字体设计课程带去新的借鉴,提供启发,为汉字设计的发展注入新的活力与养分。

王 敏

　　"中国的汉文字非常了不起，中华民族的形成和发展离不开汉文字的维系。"习近平总书记对汉字尤为关注。汉字作为我们传统文化最真实、最中肯的象征和载体，有着比我们的文化更为顽强的岁月连续性，清晰地凝固和表达着我们文明的基本价值和精神。汉字是中华文化的记载者、传承者、核心审美符号，承载着数千年的历史积淀与民族智慧；是中华千年文化之载体，从甲骨文、小篆、隶书、行书、楷书、草书，到宋体、黑体、各种创意字体，汉字艺术各美其美、各有其趣，每一个汉字都滋养着中华文化，光耀着中华艺术。以汉字设计为突破口寻找"民族设计"无疑是最可靠的路径。

　　在视觉传达领域，字体设计直接影响到信息的有效传播和受众接收效果。不同风格的汉字字体可以表达不同的情感色彩和语境含义，帮助读者快速理解、记忆和感知信息内容。合理的字体设计有助于提升阅读体验，增强视觉吸引力，进而提高信息传达的准确性和效率。随着科技的发展，汉字字体设计不再局限于纸质印刷，而是广泛应用于电子屏幕、移动设备、虚拟现实等各种新兴媒介。在进入信息化时代的今天，出现了越来越多的字体设计作品，有的设计作品甚至于没有任何图形，只有文字。我们可以看到，文字在视觉传达设计中的身份不再单纯地以辅助、解说、点缀的形式出现，而是成为视觉的主体，形成了一种"文字即图形"的视觉效应。

　　汉字字体设计在教学设计中包含了多个方面，包括字库字体和创意字体创造、字体应用等方面，课程内容庞大，需要在有限的课程中平衡多者之间的关系，使学生学会"用汉字做设计"。

本教材作为汉字字体设计的专业教材，旨在引领学生了解汉字字体设计的基础知识和基本方法，建立起扎实的理论基础和敏锐的审美判断。教材通过精选一系列具有代表性的汉字字体设计案例，引导学生深度解读，激发其创新思维和实际操作能力。同时，布置富有挑战性的设计项目，鼓励学生在继承与发扬汉字文化精神的同时，积极探索新颖独特的设计语言和表现手法，孕育兼具时代气息与文化内涵的原创字体设计成果。

　　本教材的设计力求完成以下教学目标：

　　首先，在认知层面上，引导学生形成对汉字传统审美及其文化价值的深度认知，以培育具备深厚文化根基的设计师；其次，在知识传授层面，细致地阐明汉字字体设计的基本原理、设计规范、技术要领，并结合现代数字化设计工具的实际运用，让学生掌握汉字字体设计的核心技法和流程逻辑，以此提升其塑造汉字视觉美感和内在韵律的技能水平。

<div style="text-align: right;">

王静艳　谢赛特

2024 年 11 月

</div>

第一章　字体设计概述　001

第一节　汉字字体设计简史　002

一、汉字的起源与早期字体的发展阶段　002
　（一）甲骨文　002
　（二）金文　002
　（三）篆书　003
二、古文字向今文字的转变　004
　（一）隶书　004
　（二）楷书（真书）　005
　（三）行书与草书　006
三、印刷字体的兴起与演变　007
　（一）宋体　007
　（二）仿宋体　008
　（三）黑体　009
四、从铅活字字体到数字字体　010
五、传统装饰文字的千姿百态　010
六、商品化时代的字体大潮　012

第二节　字体设计的基础知识　016

一、创意的开始　016
　（一）设计定位　016
　（二）创意构思　022
二、结构设计　026
　（一）字面　026
　（二）中宫　028
　（三）重心　030
三、字体的规范化　032
　（一）笔形统一　032
　（二）大小一致　033
　（三）墨色匀称　034
　（四）重心统一　035
　（五）中宫统一　035

第二章　认识汉字字体　　　　　　　　037

第一节　认识字体的特征　　　　　　　038
　　一、不同属性的字体　　　　　　　　038
　　二、知识要点与练习　　　　　　　　038
　　　　（一）宋体　　　　　　　　　　039
　　　　（二）仿宋体　　　　　　　　　042
　　　　（三）黑体　　　　　　　　　　044
　　　　（四）楷体　　　　　　　　　　046
　　　　（五）创意字体　　　　　　　　050
　　　　（六）可变字体　　　　　　　　052
　　　　练习一：字体的选择与分析　　　054
　　　　练习二：印刷字体临摹　　　　　057

第二节　创写新字体　　　　　　　　　058
　　一、设计字体的方法　　　　　　　　058
　　二、知识要点与练习　　　　　　　　058
　　　　练习三：复刻字形　　　　　　　059
　　　　练习四：字库字体创作　　　　　064

第三章　字体设计应用　　　　　　　　081

第一节　字体设计与文字设计　　　　　082
　　一、文字设计的时代潮流　　　　　　082
　　二、知识要点与练习　　　　　　　　083
　　　　练习一：资料收集与分类　　　　084

第二节　文字集团　　　　　　　　　　096
　　一、文字集团的概念　　　　　　　　096
　　二、知识要点与练习　　　　　　　　097
　　　　（一）文字集团的组合　　　　　097
　　　　练习二：字词的组合　　　　　　098
　　　　（二）文字集团的处理与再创造　101
　　　　练习三：文字集团的处理　　　　103

第三节　综合应用	110
一、字体设计的实际应用	110
二、知识要点与练习	110
练习四：名片设计	111
练习五：自选载体设计	114
练习六：主题应用	120

第四章　创意字体设计　　133

第一节　字体创造	134
一、字库字体与创意字体	134
二、知识要点与练习	135
练习一：资料收集与分类	137
第二节　创意字体的手段	150
一、字形创造	150
（一）字形创造的方法	150
（二）知识要点与练习	150
练习二：字形的创新表达	151
二、徒手造字	158
（一）徒手造字的方法	158
（二）知识要点与练习	158
练习三：单字、词组造字练习	159
第三节　主题创造	164
一、文字 logo	164
（一）文字 logo 的属性与设计方法	164
（二）知识要点与练习	164
练习四：文字 logo 的创造	165
二、创意字体海报	170
（一）创意海报的属性	170
（二）知识要点与练习	170
练习五：创意字体海报	171

参考文献	188
后记	189

PART 1

第一章
字体设计概述
Overview of Type Design

第一节　汉字字体设计简史

一、汉字的起源与早期字体的发展阶段

（一）甲骨文

甲骨文是中国最早的成熟文字系统，起源于公元前14世纪至公元前11世纪的商朝晚期，主要刻写在龟甲和兽骨上用于记载祭祀、战争、天象等重大事件。甲骨文以象形、指事、会意为主要造字方法，字符形状多变，富有自然形态之美，是汉字历史长河中的一种原始艺术形式（图1-1）。

（二）金文

金文又称钟鼎文，源于商周时期的铜器铭文，直至战国时代仍有流传。金文的线条饱满且富有力度，字形较甲骨文更为丰满，随着时间推移，其结构逐渐规范化并具有一定的装饰性。其中最具代表性的如西周的大盂鼎铭文，体现了金文书法的庄重与典雅（图1-2）。

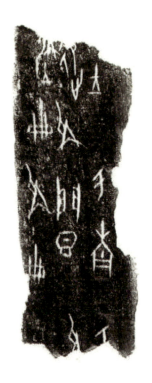
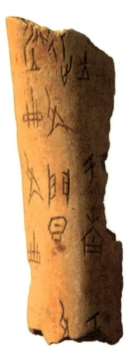

图1-1　甲骨文及其拓片，上有"于南门旦称册"字样，这是最早的关于简册的记载

图1-2　《史墙盘》及其拓片

图1-3　《峄山碑》及其拓片

图1-1

(三)篆书

篆书分为大篆和小篆，大篆是秦统一六国前各地所使用的多种文字的总称，包括甲骨文、金文、籀文、石鼓文等。大篆时期是汉字从甲金文时期向成熟的小篆过渡的时期。秦统一六国后，始皇帝统一文字，命李斯整理小篆推行为秦朝的官方文字。小篆对汉字的规范化和标准化起到了决定性作用，极大地推进了汉字的统一化进程，统一文字的使用形成了中华民族恒久的凝聚力。

小篆以其均衡对称的笔画布局、疏密得当的间架结构，奠定了汉字方正的基础。现存《峄山碑》小篆书法画如铁石、字若飞动、纤毫毕见、神完气足，展示了极高的审美价值（图1-3）。

图 1-2

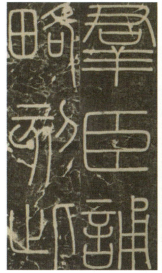
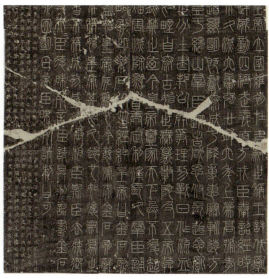

图 1-3

二、古文字向今文字的转变

（一）隶书

隶书起源于秦代的"徒隶"（即低级官吏）为了提高书写效率而对小篆进行的简化和变形，至西汉时隶书的使用达到高峰。隶书实现了汉字从古文字向今文字的转变，大大减省了汉字笔画，让书写更为快速。隶书的特点是笔画横平竖直，蚕头燕尾，折角处有明显的波磔，使汉字书写由篆书的圆转走向方正，更加便于书写和识别。隶书传世名碑甚多，风格多变：《礼器碑》用笔变化多端，方中见圆，结体平正中见险绝线条粗细轻重分明，笔力强健，瘦硬如铁；《华山碑》字字起棱，笔笔如铸，方圆并用，结体平稳，疏密均衡，静中寓动，神完气足；《史晨碑》用笔严谨，结体方正，中宫紧密，波磔分明，温文尔雅；《乙瑛碑》骨肉匀适，方圆并用，高古超逸，神采斐然（图1-4）。另有《韩仁铭》《曹全碑》《朝侯小子残碑》《张迁碑》《孔庙碑》《夏承碑》等不一而足，风格多样。

图1-4《礼器碑》《华山碑》《史晨碑》拓片局部（由左至右）

图1-5 王羲之《黄庭经》、颜真卿《多宝塔碑》拓片局部（由左至右）

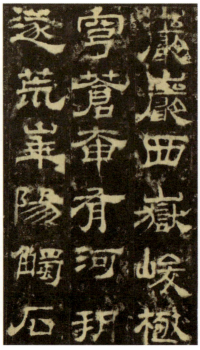
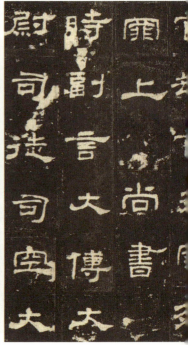

图1-4

(二)楷书(真书)

楷书又称真书,在汉末三国至魏晋南北朝时期逐渐形成并确立核心地位。楷书名家辈出,从尚带隶书笔意的钟繇楷书到逐渐成熟的王羲之楷书,再到楷书高峰唐代楷书,虞世南、欧阳询、颜真卿、柳公权,以及唐以后的赵构、赵孟頫、文徵明、王宠、黄道周、赵之谦,名家璨若星河,成为汉字最为重要的字体类型。楷书是规范汉字的承载者,是公文往来、文献记录、应考制文等写书的标准字体。楷书也是古代印刷用字,主宰了宋代雕版刻本,明代成熟的印刷专用字体——宋体字——也是从楷书的变化发展而来的。楷书的字形端庄不乏灵动,笔画清晰、结构紧凑,是汉字书法的基石,并对后来的行书、草书以及印刷字体产生了深远影响(图1-5)。

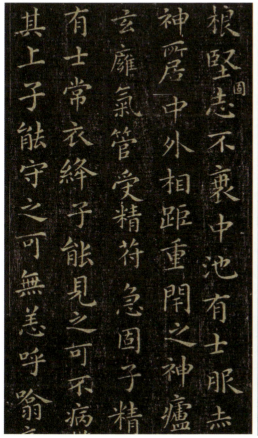

图 1-5

(三)行书与草书

行书是介于楷书与草书之间的一种书写风格,既保留了楷书的基本架构,又增加了流动性和连贯性,书写速度适中,兼具实用性与艺术性。王羲之《兰亭序》、苏东坡《寒食帖》、杨凝式《韭花帖》、颜真卿《祭侄文稿》等作品展示了行书的独特魅力。草书是对楷书进一步简化和放纵的艺术表达,分为章草、今草、狂草等多种风格。章草保持了部分隶书痕迹,今草则是对楷书的大幅度省略与连接,张旭的《古诗四首》、怀素的狂草把汉字的动态美感推向极致,虽辨识难度较大,却极具视觉冲击力和艺术感染力(图1-6)。

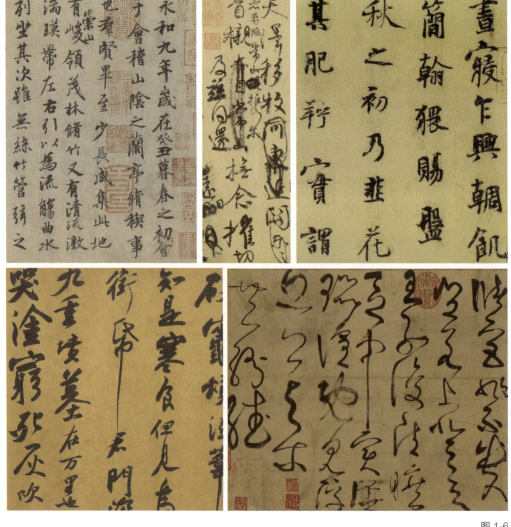

图 1-6

三、印刷字体的兴起与演变

(一) 宋体

隋唐之际雕版印刷被发明,并于宋代逐渐兴盛。宋时雕版印刷用的字体多为楷体,由写手书写后刻工刊刻,雕版楷体在毛笔楷书的意韵上又增加了刀刻的影响,呈现出更为硬朗的质感。不同写手偏好不同字体也就不同,欧体、柳体、颜体、赵体在雕版字体中最为常见。大约南宋中后期,随着刻书业的发展,工匠们在楷体中逐渐简化、变化出宋体。宋体字笔画简单,凑刀刊刻比楷体简单数倍不止,大大提高了刻字的效率。又因宋体字字形板正被称为"匠体""肤廓体"或"方体",在很长一段时间不被文人士大夫接受。宋体在明朝中期趋于成熟,也被称为"明朝体",因其刊刻便捷、便于疾读在清代跻身为官方用字,并在清末铅活字兴盛后替代楷体成为主流字体。清以后直到当代,宋体字一直是大众阅读的主要字体(图1-7、图1-8)。

图1-6 王羲之《兰亭序》、颜真卿《祭侄文稿》、杨凝式《韭花帖》、苏轼《寒食贴》、张旭《古诗四首》局部(由左至右,由上至下)

图1-7 明崇祯时期刊本《昨非菴日纂》中的宋体字

图1-8 20世纪60年代上海印刷技术研究所活字研究室设计的宋一体

图1-7

图1-8

（二）仿宋体

仿宋体是参照宋刻本中的欧体楷书风格设计而成的印刷字体，笔形在欧体的基础上增加了更多刀刻的硬朗，结体上更为规矩、方整。与楷体相比仿宋体更为简练、峻挺，带有宋体的特征；与宋体相比，仿宋体字形吸取楷体的特点，结体紧凑，向右上倾斜，更为文雅。民国时期的聚珍仿宋体是仿宋体中的优秀案例，娟秀清丽，工整易读，开创了一时之风气（图1-9、图1-10）。

图1-9

图1-9 聚珍仿宋体排印的书籍

图1-10 上海印刷技术研究所开发的仿宋第二号（图片来源：上海印刷技术研究所）

图1-11 上海印刷技术研究所开发的黑体第四号（图片来源：上海印刷技术研究所）

图1-12 华文铜模铸字厂制造的特号黑体字（图片来源：上海印刷技术研究所）

(三)黑体

黑体产生于 19 世纪末至 20 世纪初，是受到西方现代主义无饰线字体的影响而诞生的一种新型字体。其特点为笔画方直、粗细一致，笔画整齐划一，没有起笔收笔的装饰，特别适合于标题和强调性的文本，相较于传统宋体而言，黑体字显得更为现代和醒目（图 1-11、图 1-12）。

图 1-11

图 1-12

四、从铅活字字体到数字字体

清末,随着西式铅活字铸字技术的引入,传统的雕版印刷很快被铅活字印刷替代。字体生产从此由木板上雕刻变成金属字模上雕刻,到后来随着技术的发展又变成纸面上绘写字稿再由机器雕刻成字模,直到20世纪80年代个人电脑出现,转化为数字字体,开始用鼠标描绘字体,经历了玻璃板照相植字、点阵字、向量字、轮廓字几个阶段,最终形成用三次曲线描述的轮廓光滑的数字字体。在整个历史发展中,宋体、黑体、楷体、仿宋体构成了汉字印刷字的主流(图1-13)。

五、传统装饰文字的千姿百态

在汉字数千年的变迁史中,丰富多彩的装饰文字是其间尤其生动活泼的一隅。汉字图像式的结体方式给予了人们无限比喻、联想、绘写的创造空间,在文字传达信息之外,形成了具有审美价值的视觉图像,鸟虫书、符箓、琴铭、镜铭、剑铭、元押、民国美术字……装饰文字不同于正统的书法,它从民俗文化中孕育而出,带有民俗文化特有的审美态度,常常具有吉祥寓意、祈福愿望。例如瓦当文字、剪纸文字、一笔书魁星踢斗;也有好玩的文字游戏,例如回文诗、合体字、神智体诗,等等。对于汉字字体创作而言,装饰文字是取之不尽的宝库(图1-14~图1-16)。

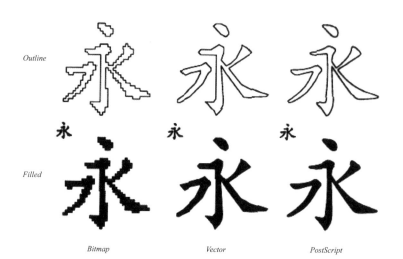

图 1-13

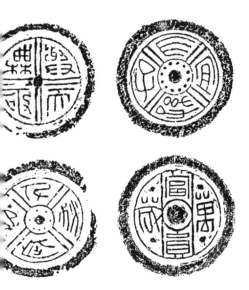
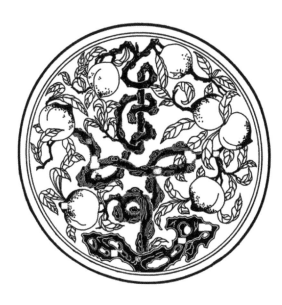

图 1-14

图 1-15

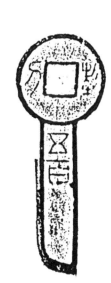
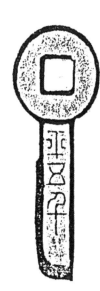

图 1-16

图 1-13 点阵字库、向量字库、轮廓字库（从左向右）

图 1-15 盘子上的"寿"（图片来源：张道一《美哉汉字》）

图 1-14 瓦当拓片：关、与天无极、长宜子孙、侯、千秋万岁、富贵万岁（从左向右、从上到下）（图片来源：李明君《历代文物装饰文字图鉴》）

图 1-16 王莽新币拓片：次布九百、大布黄千、货布、契刀五百、平五千（从左向右、从上到下）（图片来源：李明君《历代文物装饰文字图鉴》）

六、商品化时代的字体大潮

21世纪的物质极度丰富，人们的消费需求不断升级，大量的广告、信息交流的需求催生了新字体设计的浪潮。汉字字库字体从90年代的20多种，已经发展到如今的上万种。汉字字体种类空前丰富，给了设计师极大地选择空间。

同时，伴随着民族思潮的复兴，汉字设计也成为中国设计师的新宠，在品牌设计、产品包装设计、海报设计、文创设计等领域中，设计师们更多地使用汉字完成创造，让汉字思维更多地介入设计中（图1-17~图1-21）。

图1-17 文鼎魔幻颗粒体
（图片来源：文鼎字库）

图1-18 阿里巴巴普惠体
（图片来源：阿里巴巴普惠体）

图1-19 汉仪静砚方书
（图片来源：王静艳）

图1-17

集朕非區犮多少為彥
集朕非區犮多少為彥

图 1-18

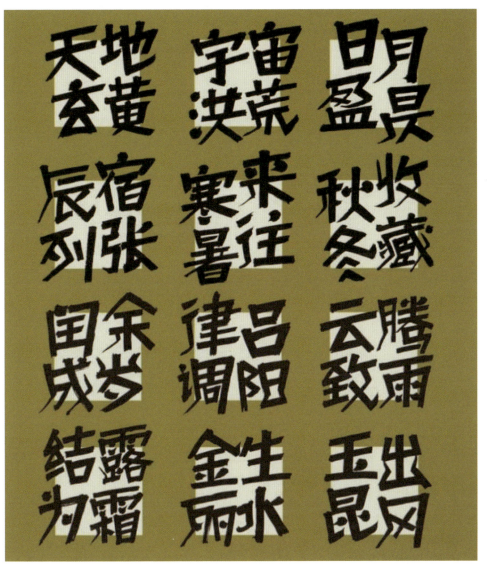

图 1-19

方正黑隶_大 | FZHeiLi-EB
透过字体给读者更多关爱

方正黑隶_粗 | FZHeiLi-B
透过字体给读者更多关爱

方正黑隶_中 | FZHeiLi-DB
透过字体给读者更多关爱
中国人这支笔开始于一画界破了虚空留下了
笔迹既流出人心之美也流出万象之美中国人

方正黑隶_准 | FZHeiLi-M
透过字体给读者更多关爱
中国人这支笔开始于一画界破了虚空留下了
笔迹既流出人心之美也流出万象之美中国人

方正黑隶 | FZHeiLi-R
透过字体给读者更多关爱
中国人这支笔开始于一画界破了虚空留下了
笔迹既流出人心之美也流出万象之美中国人

方正黑隶_纤 | FZHeiLi-EL
透过字体给读者更多关爱
中国人这支笔开始于一画界破了虚空留下了
笔迹既流出人心之美也流出万象之美中国人

方正铁筋隶书 | FZTieJinLiShu
透过字体给读者更多关爱
中国人这支笔开始于一画界破了虚空留下了
笔迹既流出人心之美也流出万象之美中国人

方正华隶 | FZHuaLi
透过字体给读者更多关爱
中国人这支笔开始于一画界破了虚空留下了
笔迹既流出人心之美也流出万象之美中■人
ABCDEFGHIJKLabcdefghijkl1234567890

方正隶变 | FZLiBian
透过字体给读者更多关爱
中国人这支笔开始于一画界破了虚空留下了
笔迹既流出人心之美也流出万象之美中■人
ABCDEFGHIJKLabcdefghijkl1234567890

方正隶书 | FZLiShu
透过字体给读者更多关爱
中国人这支笔开始于一画界破了虚空留下了
笔迹既流出人心之美也流出万象之美中国人
ABCDEFGHIJKLabcdefghijkl1234567890

图 1-20

图 1-20 多种多样的隶书
（图片来源：方正字库）

图 1-21 多种多样的黑体
（图片来源：方正字库）

图 1-21

第二节　字体设计的基础知识

　　汉字印刷字体设计是一个业已标准化、规范化的流程，涵盖了从概念构思到最终字体产品成型的一系列步骤，具体可细分为下述几个阶段。

一、创意的开始

（一）设计定位

　　在字体设计的初期阶段，明确设计定位是至关重要的。设计定位涉及对需求的深入分析、对市场的全面调研以及对文化背景的细致研究。以下是具体步骤和详细说明。

1. 需求分析

　　需求分析是设计定位的第一步，它帮助设计师明确设计的目标和方向。需求分析主要包括字体的应用场景（书籍、海报、标志、UI界面等），风格定位（复古、现代、优雅、简洁等），情感诉求和功能需求（易读性、识别性、个性特色等）。

　　1）应用场景

　　确定字体将被应用的具体场景，如书籍、海报、标志、UI界面等。不同的应用场景对字体的要求各不相同。例如，书籍正文需要长时间阅读，因此字体应注重易读性和舒适性；而海报则更注重视觉冲击力和吸引力。

　　2）风格定位

　　根据项目的需求，确定字体的风格定位，如复古、现代、优雅、简洁等。风格定位直接影响字体的设计方向和视觉效果。例如，复古风格的字体可能会采用手写体或装饰性较强的笔画，而现代风格的字体则更倾向于简洁明快的无衬线体。

3）情感诉求

字体不仅仅是信息的载体，还能传达特定的情感和氛围。设计师需要考虑字体所要表达的情感，如温暖、严肃、活泼等。例如，儿童图书的字体可能需要更加活泼可爱，而法律文件的字体则需要更加正式和严肃。

4）功能需求

分析字体的功能需求，如易读性、识别性、个性特色等。易读性是指字体在不同大小和背景下是否容易阅读；识别性是指字体在短时间内能否被快速识别；个性特色则是指字体是否有独特的设计元素，使其在众多字体中脱颖而出。

2. 市场调研

市场调研是设计的基础。通过市场调研，设计师可以更好地把握市场需求，避免设计出与需求脱节的字体。市场调研主要包括现有字体的流行趋势、风格特点、目标用户喜好及竞品分析几个方面。

1）流行趋势

关注当前字体设计的流行趋势，了解哪些风格和元素受到用户的欢迎。可以通过设计网站、社交媒体、专业论坛等渠道获取相关信息。

2）风格特点

分析现有字体的风格特点，总结出常见的设计手法和技巧。

3）目标用户喜好

了解目标用户的偏好和需求，可以通过问卷调查、用户访谈等方式收集数据。不同的用户群体对字体的需求可能有所不同，例如一个儿童玩具品牌和一个汽车品牌对于字体的需求是不一样的，前者会更喜好活泼可爱的字体，后者则有可能更倾向于体现理性、冷静的风格。

4）竞品分析

字库字体的设计尤其需要先分析同类型字体，发现设计中的创新点和改进空间，避免重复设计。

3. 文化背景研究

文化背景研究是字体设计中不可或缺的一环，特别是当设计的字体针对特定项目或地域时。文化背景研究可以帮助设计师更好地理解和融入当地的文化元素，使设计更具本土化和文化认同感。文化背景研究主要包括以下几个方面：

1）文化历史

了解目标地区或项目的文化历史，包括传统艺术、文学、建筑等方面的知识，这些文化元素可以为字体设计提供灵感和素材。

2）语境分析

分析目标语言的书写习惯和审美特点，确保设计的字体符合当地的语言环境。例如，中文和英文的书写习惯和审美标准有很大不同，设计时需要分别考虑。

3）符号象征意义

研究特定符号和图案在当地文化中的象征意义，避免使用可能引起误解或负面联想的元素。例如，某些图案在某些文化中可能具有特殊的意义，设计师需要谨慎使用。如同任何其他设计一样，字体设计需要首先明确设计需求，即为谁而设计，围绕展开需求分析、市场调研、文化背景分析等，不同的设计需求决定了不同的字体形态。

同时，字库字体可以分为标题字体和正文字体两大类，不论应用于哪一种场景，书籍、报纸还是屏幕，这两大类字体的设计区别都存在，为书籍正文排版设计的字体和标题设计的字体有完全不同的需求，最终也呈现出完全不同的设计结果。这些都需要在设计中预先考虑好。

<u>标题字和正文字在设计上有着显著的区别,这些区别主要体现在下述方面。</u>

1. 视觉重量与对比度

1)标题字

标题字的视觉重量大,对比度大,是为了增加视觉冲击力和加强情感表达。

视觉冲击力: 标题字的主要目的是在第一时间吸引读者的注意力。因此,标题字相对正文字体设计得字号较大、笔画更粗、笔形变化更大,细节更加丰富,使其视觉重量加重。另外,通常标题字的对比度大,不论是笔画粗细的对比度,还是笔形的变化,都会比正文字大。

情感表达: 标题字通常会表达明确的情感倾向,根据文本内容的不同,或者豪迈古风或者科技高冷或者卡通可爱,通过不同的字体风格来传达特定的情感或氛围。例如,手写体可以传达温馨和亲切的感觉,而无衬线体则显得现代和简洁。

2)正文字

正文字体相比标题字体视觉重量较小,对比度小,也就是笔画较细,横竖笔画对比较小,追求成片文字的匀称舒适阅读。

易读性: 正文字的设计更注重阅读的舒适性和长时间阅读的体验,应具备良好的易读性,即使在较小的字号下也能清晰辨认。这就需要笔画粗细对比较小,笔形设计温和不夸张。

灰度匀称: 正文字体在大面积排版中需要整体灰度匀称、有利于视觉在字里行间流畅滑动。这需要成套字的粗细统一、大小统一、重心统一、中宫统一、笔形统一。

2. 结构与复杂性

1)标题字

装饰性元素: 标题字可以包含丰富的装饰性元素,如曲线、花纹、阴影等,以增强其独特性和艺术感,增加标题的视觉吸引力,使其在页面中更加突出。

创意性结构： 标题字体的结构变化较大，允许更多的创意自由，可以采用特殊的笔画设计，如断笔、渐变色、扭曲效果等，以此来表达特定的情感或风格。这种设计不仅能够吸引读者的注意，还能为整个设计增添层次感和趣味性。

个性化： 标题字的设计可以根据品牌形象或设计主题进行个性化定制，使其与整体设计风格相协调，增强品牌识别度。

2）正文字

简洁性： 正文字的设计应尽量简洁，避免过多的装饰性细节，以免影响阅读体验。简洁的字体结构和清晰的笔画可以确保在较小的字号下依然易于阅读。

清晰度： 正文字应具备高度的清晰度，即使在高速浏览时也能迅速识别。常见的正文字体如宋体、楷体、黑体等，都经过精心设计，确保在各种阅读环境下都能保持良好的可读性。

3. 尺寸与比例

1）标题字

标题字的尺寸通常较大，有时会根据实际需要进行特制，例如设置小型大写字母，以便更好地控制标题的视觉层级和紧凑感。当我们设计一款标题字时，首先需要考虑其在大字号时的表现，根据大字号的需求制定笔形和结构特征。

2）正文字

正文字体在设计时首先考虑小字号的使用情况。以书籍排版用字体为例，通常会测试 9~12 号字的排版效果，观察其统一性、清晰度、灰度。

4. 排版与间距

1）标题字

标题字的排版具有较高的灵活性，设计师会根据设计意图自由调整字间距和行间距，创造出独特的视觉效果。合理的间距调整不仅可以优化标题的布局，还能营造出不同的节奏感和韵律感，使标题更加生动有趣。

2）正文字

正文字的排版则更加严谨，需要精确控制字间距和行间距，确保文本既紧密又不显拥挤；适当的字间距可以提供足够的呼吸空间，减少阅读时的压迫感，提高阅读效率。因此在正文字体的设计中需要注意控制字面，以保留适合的字间距。

由此，标题字体和正文字体由于在应用时的功能性不同，在设计之初需要预先考虑以上问题（图 1-22）。

图 1-22　不同的标题字体与正文字体（图片来源：方正字库）

图 1-22

(二)创意构思

<u>在做好设计定位后,就要开始创意构思,可以从传统汉字文化、自然形态、艺术作品等多元角度获取设计灵感。大致可以分为两种方式。</u>

1. 汲古

汲古是指从古代书法、雕版、装饰字、美术字等汉字艺术中撷取灵感,或部分或全面地应用于现代字体设计,产生既与古典有联系又具有现代意义的字体。

1)直接转化

从一个古典范本直接复刻,新的字体与范本从笔形到结构特征极其相似。这种方法有完全直接影印的案例,例如"康熙字典体"(图1-23),就是扫描武英殿版《康熙字典》,数字化后扩展简体部分形成;也有重新提取笔形,在原结构特征基础上重新制作,笔形特征、结构特征仍旧相似,但统一性、简洁性更好,例如近年来出现的大量经典书法复刻字体,如瘦金书简体、柳公权体、文徵明小楷等。

2)嫁接古典元素

在古典范本基础上进行归纳,提取笔形,凝练其某一种或几种笔形特征,与新的结构或笔形综合在一起,设计出符合现代阅读习惯的字体。例如"方正颜宋"(图1-24)就是提取了颜真卿楷书的笔形特征与现代宋体融合在一起的。

3)追寻古典精神

提取古典范本的结构特色,融合在现代字体中,让现代字体呈现出古典意味。例如"汉仪天诺丽线"(图1-25)就是将《敦煌太守裴岑纪功碑》的结构特点融入幼圆字体。

康熙字典体
康熙字體

图 1-23

环滁皆山也其西南诸峰林壑尤美望之蔚然而深秀者琅琊也山行六七里渐闻水声潺潺而泻出于两峰之间者酿泉也峰回路转有亭翼然临于泉上者醉翁亭也作亭者谁山之僧智仙也名之者谁太守自谓也太守与客来饮于此饮少辄醉而年又最高故自号曰醉翁也醉翁之意不在酒在乎山水之间也山水之乐得之心而寓之酒也

空留下了界破了虚
空留下了界破了虚

图 1-24

古澹斑駁　碑
復古静謐　刻
剛勁纖細

图 1-23 康熙字典体（图片来源：厉向晨）

图 1-24 方正颜宋（图片来源：方正字库）

图 1-25 汉仪天诺丽线（图片来源：汉仪字库）

图 1-25

2. 融新

融新的设计灵感来源于日常可见的图形图像中，可以从自然界的花鸟鱼虫，也可以从人造的建筑、产品造型等任何事物中获取，例如剪纸体、竹节体、胖娃体、像素体等（图1-26~图1-30）。

1）自然形态

从自然界中汲取灵感，如植物的生长形态、动物的轮廓等，将其转化为字体设计的元素。例如，竹节体模仿竹子的节状结构，给人一种清新自然的感觉。

2）艺术作品

从书法、绘画、雕塑等艺术作品中获取灵感，将艺术元素融入字体设计。例如，剪纸体借鉴了中国传统剪纸艺术的线条和形状，具有浓郁的民俗风情。

3）现代设计

结合现代设计理念和手法，创造出具有创新性和时代感的字体。例如，一些现代字体采用了流线型或几何形状的设计，展现出科技感和未来感。

图1-26

图1-27

图1-28

图1-26 汉仪竹节体（图片来源：汉仪字库）

图1-27 方正超重要体（图片来源：方正字库）

图1-28 方正雅珠体（图片来源：方正字库）

图 1-29

图 1-29　方正胖娃体（图片来源：方正字库）

图 1-30　方正基础像素体（图片来源：方正字库）

图 1-30

二、结构设计

结构设计分为字面、中宫和重心三个部分。

(一)字面

字面是单字的面积,源自于活字时期的专业术语,根据汉字结构的不同,单字字面形状不同、大小不同。如图 1-31 所示,正方形的外框是字身框,这之内的线框是字面框,这两个框合起来就是字身字面框,是字体设计最基础的辅助格。不同的字面设计影响汉字的风格和阅读,瘦长型的字面显纤细、挺拔、俊秀,宽扁型的字面显沉稳、安定;小字号的正文用字适合较大字面率的设定;一般正文阅读用印刷字体的字面率在 94%~97% 之间,过小的字面使得字在同等字号下显小,过大的字面使得字间距过于紧张,影响阅读。字面框和字身框之间的距离形成了自然字间距,因此,通过字面的控制,还能预设自然字间距的大小(图 1-32)。

在设计之初设定字面框是规范一整幅字大小一致的有效手段,所有的字都将以同一字面框为参考进行字面大小的控制。因此,要实现整幅字大小一致首要的方法是设定字面框,根据字面框控制所有字符的大小(图 1-32~图 1-34)。

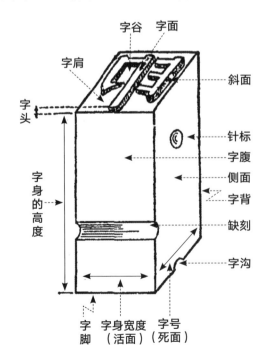

图 1-31

图 1-31 活字的专业名词

图 1-32 字面字身框(图片来源:笔者自制)

图 1-33 字面框可以根据字形灵活设计(图片来源:笔者自制)

图 1-34 不同文字的字面占比

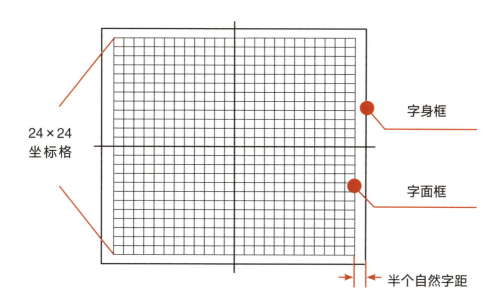

图 1-32

图 1-33

图 1-34

(二)中宫

书法中的"中宫"既指汉字所在九宫格的中间一格,又指汉字单字结构的中心位置,在汉字字体设计中,中宫被用于调整字的视觉大小,并对其位置进行了更为具体的规定:将之定位于第二中心线内距部分,为两根第二中心线经线和两根第二中心线纬线围合的空间。第二中心线经线是左右部件的中轴线,第二中心线纬线是上下部件的中轴线。这种办法不但使定义明确,而且使缩小、扩大中宫的操作易于实行。

在汉字中,由上下或左右结构组成的合成字占 80% 左右,这就能确保通过第二中心线的控制让绝大多数汉字保持一个同样大小的中宫,这对于放大或缩小中宫的操作有极大的意义。而其他字形如独体字,只要跟着做相应的视觉调整即可(图 1-35、图 1-36)。

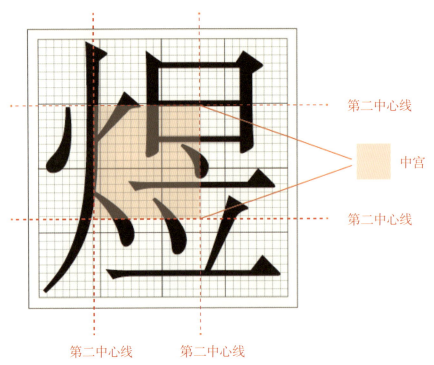

图 1-35

图 1-35 中宫位置示意
(图片来源:笔者自制)

图 1-36 不同字体的中宫大小

第一章 | 字体设计概述

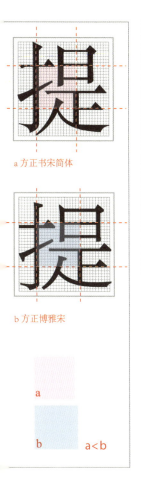

a 方正书宋简体

b 方正博雅宋

a<b

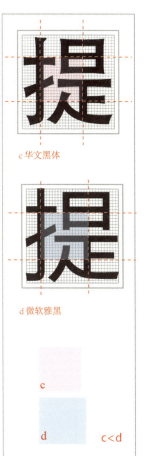

c 华文黑体

d 微软雅黑

c<d

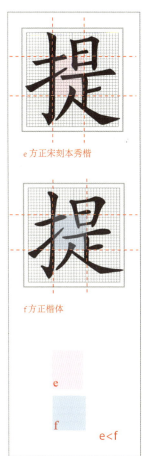

e 方正宋刻本秀楷

f 方正楷体

e<f

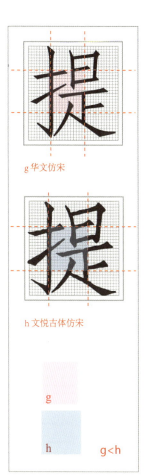

g 华文仿宋

h 文悦古体仿宋

g<h

图 1-36

(三) 重心

字的结构的"重心"是字的各个笔画按一定规律组合在一起后，笔画所形成的重量的均衡点，从字的四面八方到这个均衡点的力是相等的，由此这个字才能具有稳定性。重心的高低不同设计，对于字体的风格产生一定的影响。一般情况下，重心偏高的字显得俊秀，重心偏低的字显得稳重。且布白均匀的情况下，字体的重心会平稳；布白失衡的情况下，会导致重心歪斜（图1-37~图1-42）。

图1-37

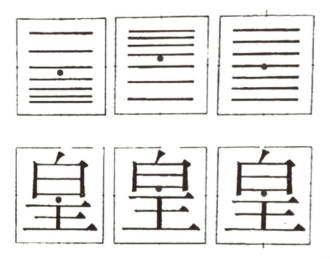

图1-38

图1-37 《补南画经籍志》朱本

图1-38 金戈，《杂谈活字设计诸问题》（图片来源：《印刷活字研究参考资料》第七辑）

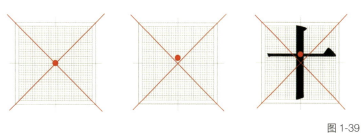

图 1-39

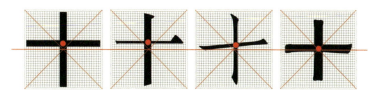

图 1-39 从左至右分别为中心、视觉中心、重心（图片来源：笔者自制）

图 1-40

图 1-40 从左至右分别为微软雅黑 63pt、华文中宋 63pt、文悦聚珍仿宋 63pt、方正华隶 63pt（图片来源：笔者自制）

图 1-41 不同字体的重心

图 1-42 布白与重心的关系（图片来源：笔者自制）

图 1-41

因左右布白失衡导致重心歪斜

布白匀称 重心平稳

图 1-42

三、字体的规范化

印刷字体是为了阅读存在的字体，其核心要求是方便人们快速、清晰的阅读，因此，在字体的设计中需要体现笔形统一、大小一致、墨色匀称、重心统一、中宫统一。

(一) 笔形统一

字体设计中，笔形是必须事先确定的，一经定下，字体的风格便定下大半。一般来说黑体的笔形类型最少，楷体为多，因为黑体极大地统一了笔形，减少了变化。

对于一套字体而言，笔形设计首先要做到所有字的笔形统一，以实现整幅字的风格一致。对此就要对整体的笔形风格有一个预先设计，包括起笔、收笔、转笔等笔形的角度、大小、弧度，使之成为统一的一整套，如图 1-43 中，四组笔形设计每一组的笔形都是风格统一的一套，各有不同的装饰角、撇捺弧度。

图 1-43

图 1-43 四种宋体字的笔形设计（图片来源：笔者自制）

图 1-44 不同字形的视觉大小调整（图片来源：笔者自制）

（二）大小一致

汉字的构字复杂，结构多变，有简单的如"一""二""三""丁"，也有复杂的如"鬱""齉""龘"，外型上相差颇远。想要把这些笔画数相差巨大的字设计成一样大小，首先，需要通过字面率的约定使整套字的大小初步统一；然后对汉字进行字形的归纳，哪些是应该缩小的，哪些是应该放大的，哪些是要保持原大的，通过相应操作使得不同字形呈现出视觉上的大小一致。菱形的字，例如"今""伞"特别显小，需要放大。方形的字"口""圆""日"一旦做满格设计，则显得特别大而失当，"日"和"口"已经失去了本身的惯有字形，不像汉字。而"丁""量"这样上下是横线的不能贴着上线框线写，"则""的"这样左右是竖线的不能贴着左右框线写，如图 1-44 所示。

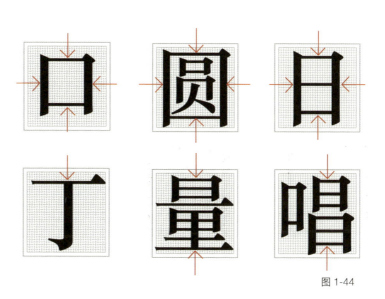

图 1-44

（三）墨色匀称

字体设计中的"墨色"指字体所呈现的黑白分布品质，这一点与书法学类似。"墨色"既是单个字笔画设计、分布所呈现的黑白品质，亦是指成片排列的文字群所呈现的黑白分布品质，后者接近西文字体设计中的"版面灰度"概念。实现墨色均匀的最重要方式是笔画粗细的统一协调。

字体设计中的粗细有两个层次的概念：一个是同一款字体为了不同用途设计出多个粗细的序列，例如思源黑体的七种字体，是一个字体家族的概念；另一个是在一副字稿中为了调节字的间架结构、合理布白进行的线条粗细的技术处理，是单字笔画的粗细变化，如图 1-45 所示。

外粗内细： 一般而言汉字笔画外围比内在粗，右边比左边粗，这符合汉字一贯的审美规律，也符合布白的要求。

右粗左细： 汉字多右重而左轻，表现在笔画粗细上就是右粗左细。

疏粗密细： 少于 7 笔的要适当加粗，多于 11 笔的要酌量减细笔画。

主粗副细： 主笔即汉字起支撑作用的主要笔画，主笔要比其他笔画略粗才能使字平稳协调。

交叉减细： 凡是横竖、撇捺笔画交叉的地方均易于显粗，需要适当减细。

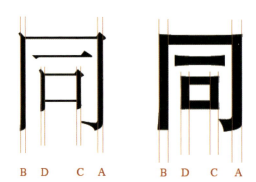

图 1-45 "同"字竖笔道的粗细关系（图片来源：笔者自制）

图 1-45

(四)重心统一

字的"重心"是字的各个笔画按一定规律结构在一起后,笔画所形成的重量的均衡点。从字的四面八方到这个均衡点的力是相等的,由此这个字才能具有稳定性。对于单字来说,设计时需稳定,字不歪斜;对于多字来说,要做到重心位置统一,在一个较小的范围内浮动,让阅读时视线平稳。如图 1-46 所示,上面一行重心高低不一,下面一行经调整后,就比较整齐和稳定了。

(五)中宫统一

汉字中宫的设计有三个层面的作用,一是构筑字体的风格,中宫的不同形态塑造字体不同的表情,或宽博或肃敛,或疏朗或紧张;二是中宫大小的设计影响小字号字体的识读,中宫设定具有一定的疏朗感,也就是中宫适度偏大,有助于小字号文字的识读;三是通过将整幅字的中宫调整到统一的大小,使整幅字的视觉大小保持一致。图 1-47 中不同的中宫让同样字面的字显示出不一样的大小。

对于一套字体而言,中宫大小的一致可以使整体的视觉大小接近。字面框对于字的大小起到约束物理大小的作用,而中宫用来约束视觉大小。使用第二中心线让每一个字的中宫接近。

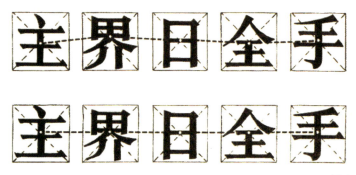

图 1-46

图 1-46 重心调整案例(图片来源:余炳南,《美术字》,人民美术出版社,1991)

图 1-47 "筑紫书体"(图片来源:Fontworks 官网)

图 1-47

PART 2

第二章
认识汉字字体

Recognize Chinese Character Types

第一节　认识字体的特征

一、不同属性的字体

　　选择合适的字体是实现有效视觉传达的关键。在视觉设计中，字体不仅仅是传递信息的载体，同时也是表达情感、风格和氛围的重要元素。因此，字体的选择直接关系到设计作品的整体观感和信息的准确传递。对于已开发完成的字库字体来说，字库字体的最终目的是服务于设计师。一款优秀的字库字体不仅在于其美观程度和文化内涵，更重要的是其功能性，是否能够为设计师提供多样的选择，是否能够恰当地应用在特定的设计场景中，帮助设计师更好地表达其创作意图。

　　字体的特征包括但不限于字形、线条粗细、结构比例等，这些元素都对设计的整体效果产生深远的影响。例如，细长的字体通常会给人优雅、精致的感觉，而粗壮的字体则可能传递力量和稳重的情感。同样，字形的对称性、线条的流畅度、结构的开放性等特征，都会影响到视觉感知和情感表达。因此，理解这些特征是设计师做出字体选择的基础，不同的字体如标题字、正文字、创意字等，往往适用于不同的设计场景，且承担不同的功能。

　　同时，字体背后的文化属性、设计风格和创作意图也是设计师在选择字体时必须考虑的因素。每一款字体都承载着其特定的文化意义和历史背景。如果设计师在字体应用时不能充分理解这些文化内涵，可能会导致字体风格不匹配或应用语境不合理，最终影响设计的视觉效果和信息传递的准确性。比如，具有传统风格的字体用于现代科技产品的包装设计中可能会显得格格不入，反而削弱了设计的整体性和传达的有效性。因此，设计师不仅需要掌握字体的视觉特征，还应深入了解字体背后的文化意涵，以确保字体的选择和应用与设计的内容及语境高度契合。

二、知识要点与练习

　　在电脑字库中，汉字的字体可以大致分为宋体、仿宋体、

黑体、楷体、创意字体等，每种字体都有其独特的设计特点和应用场景，这些字体并非指具体的一种字体，而是一类字体，每一类字体都有其不同的风格与特征。例如"方正字库"，就将字体风格检索分为"古典、时尚、商务、卡通、复古、个性、现代、机械、力量、圆润、可爱、清新、简约、优雅、科技感、中国风"，将特征分为"连笔、泼墨、笔触、肌理、倾斜、切割、像素、圆角、膨胀、瘦高、几何、宽扁、厚底、空心、逆反差、具象装饰"。而"汉仪字库"则将字体风格分为"简约、中国风、手写风、有力、卡通、豪放、可爱、科技感、复古、时尚、和风、镂空字体、象形文字、优雅、商务、无衬线、衬线体"，将字体用途分为"品牌、导视、电商、阅读、屏显、微型字、古籍、广告"。也可以根据字体的"粗细、宽窄"来进行检索。这些不同的分类都表明字体属性的多样性，可根据具体需求来进行选择与搭配。

（一）宋体

宋体是一种具有衬线的字体，横细竖粗，结构规整，常用于正式的书籍和文章排版，也可以用于人文类设计场景的应用。宋体的类型在字库中也包含了多种，其中既有传统复刻体，也有现代和人文风格的变体，有适用于标题的"标宋"（图2-1）、婉风宋（图2-2），也有适用于正文的"新报宋"（图2-3）。

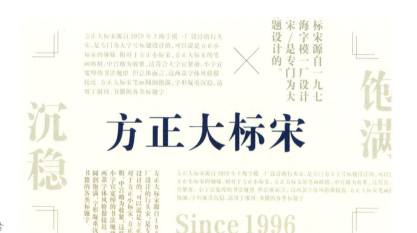

图2-1　方正大标宋（图片来源：方正字库）

图2-1

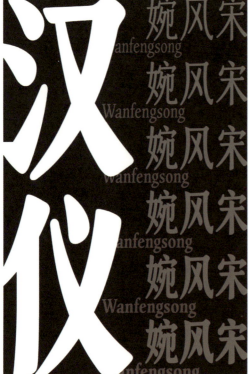
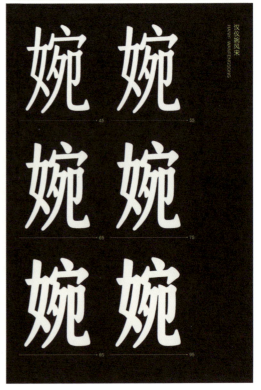

图 2-2

图 2-2 汉仪婉风宋（图片来源：汉仪字库）

图 2-3 方正新报宋应用字体（图片来源：方正字库）

(二)仿宋体

仿宋体是一种具有衬线的字体,横细竖粗,结构简洁,线条流畅,既保留了宋体的规整感,又具有楷书笔画的书写性。仿宋体在字库中有多个变体,既有传统的复刻版本,也有现代化和艺术化的改良版,这些变体各具特色,能够满足不同排版需求(图 2-4)。例如,"方正国美进道体"是与中国美术学院合作开发的字体,灵感来源于国立艺术院信笺纸中的聚珍仿宋体。其设计理念秉承"至刚、至大、至中、至正"的最高旨趣,融合了刀刻的爽利与自然书写中的提按顿挫,追求清朗爽豁、沉雄奇崛的境界,既具有古典文化的底蕴,又充满现代设计感(图 2-5)。

图 2-4

图 2-4 汉仪晓雪优雅体家族(图片来源:汉仪字库)

图 2-5 方正国美进道体(图片来源:方正字库)

图 2-5

(三)黑体

黑体则是一种无衬线字体,线条简洁,笔画粗细一致,广泛应用于现代设计中,尤其是在需要突出视觉效果的场合,如"方正超粗黑"(图2-6)。过去的黑体常用于醒目的标题,然而随着时代的发展,也出现了许多适用于正文的黑体字,如"汉仪细等线"(图2-7),以及"汉仪旗黑"家族的字体(图2-8),可以选择任意粗细、宽窄的字体。

图2-6

图2-7

图2-6 方正超粗黑(图片来源:方正字库)

图2-7 汉仪细等线(图片来源:汉仪字库)

图 2-8 汉仪旗黑(图片来源:汉仪字库)

(四)楷体

楷体的设计灵感源于传统书法,书写性较强,富有文化和历史感。在字体应用中,楷体常用于需要传统文化氛围的场合,尤其在教育、文化类项目中应用广泛。榜书类字体,如"可口可乐在乎体"(图2-9、图2-10)、"汉仪魁肃"(图2-11)、方正少林功夫体(图2-12)等,常用于文化类项目。

图2-9、图2-10 可口可乐在乎体(图片来源:方正字库)

图2-9

笔画交叉处
视觉优化

保留书写味道

Hxbaoyr

沿袭中文字体的圆润感

我们在乎

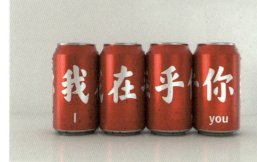

图 2-10

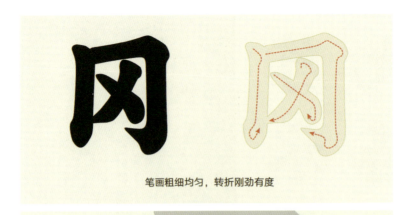

图 2-11 汉仪魁肃（图片来源：汉仪字库）

图 2-12 方正少林功夫体（图片来源：方正字库）

图 2-12

(五)创意字体

随着设计需求的多样化,越来越多的个性化字体也逐渐出现,它们通过创新的字形设计为品牌和创意类项目提供独特的视觉表达,如童趣体(图2-13)、剪纸体(图2-14)、大鱼摆摆体(图2-15)、舞狮体(图2-16)、VDL兆黑体(图2-17)、胖娃体(图2-18)等。

图 2-13

图 2-14

图 2-15

图 2-13 童趣体(图片来源:方正字库)

图 2-14 剪纸体(图片来源:方正字库)

图 2-15 大鱼摆摆体(图片来源:方正字库)

图 2-16 舞狮体(图片来源:汉仪字库)

图 2-17 VDL兆黑体(图片来源:方正字库)

图 2-18 胖娃体(图片来源:方正字库)

图 2-16

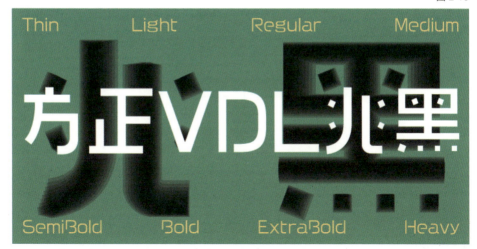

图 2-17

图 2-18

(六)可变字体

可变字体的核心是可变轴的概念,指的是字体设计中某一特性能通过可变轴的方式来控制变化范围。一款可变字体通常包含单轴或者多轴设计空间,如方正字库的可变字体产品支持通过调整可变轴来精确控制文本的字重(Weight)、字宽(Width)、字高(Height)等,实现字形平滑连续的细微调整(图2-19~图2-21)。

图 2-19

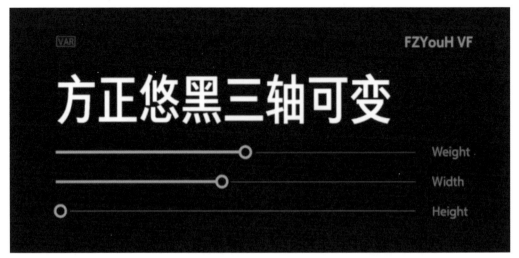

图 2-20

图 2-19 方正悠宋可变字体家族(图片来源:方正字库)

图 2-20 方正悠黑三轴可变(图片来源:方正字库)

图 2-21 小米兰亭可变字体（图片来源：方正字库）

练习一：字体的选择与分析

作业要求：通过对不同字体进行详细分析，学生可以深入理解各种字体的特点和适用场景。分析可以从字体的历史背景、设计意图、视觉特性等多个维度进行。选择一个字体类型，做一个字库调研。例如宋体、黑体、手写体、刻本字体、家族字体、可变字体等，在穷尽主要字库公司相关产品的基础上，对其进行概貌描述、分类研究、案例分析（图2-22~图2-25）。

作业数量：不少于20页

建议课时：4课时。

图2-22~图2-25 复刻字体分析（学生作业）

图2-22

图 2-23

第二章 调研范围内复刻字体分类及分析

2.4 按字符集分类

1、大陆简体(GB2312-80)
2、大陆繁体(GB12345-90)
3、简繁扩展(GBK)
4、字体家族

方正字库

字体名称	刻本	字符集	繁简体	家族	发行时间	分类	备注
清刻本悦宋	清武英殿活字刻本《两晋纪事》	大陆简体(GB2312-80)	简繁	无	2010	宋体	
宋刻本秀楷	宋刻本《攻媿先生文集》	大陆简体(GB2312-80) 大陆繁体(GB12345-90)	简繁	无	2010	楷体	
金陵	明南京国子监刻本《南齐书》	大陆简体(GB2312-80) 大陆繁体(GB12345-90)	简繁	粗细	2016	宋体	
走之	宋淳祐年刻本《周易》	大陆繁体(GB12345-90)	简繁	无	2015	楷体	
聚雪	清刻本《钦定全唐文》	大陆繁体(GB12345-90)	简繁	无	2015	楷体	
方正诗韵楷	绿绮阁版《十三经集注》	简繁扩展(GBK) 港台(BIG-5)	简繁	无	2017	常规 书写 毛笔	
志宏	《分类补注李太白诗》	大陆简体(GB2312-80)	简体	无	2019	楷体	

华康古籍木兰W3 | 华康古籍糸柳W3 | 华康古籍黑榫W7 | 华康古籍银杏W3

美 美 美 美

TrueType Macintosh / OpenType Windows

【文悦古典明朝体】

"文悦古典明朝体"取材自明代及清代早期雕版善本中的一类字体，是介于宋明体与明朝体之间的过渡形态。其笔画风格书法特征浓郁，比常规的明朝体更具的律感，富有人文气息。
"文悦古典明朝体"，亦属注定于需要融合人文气息、手作感、古拙感的结合。
"文悦古典明朝体"与"康熙字典体"，属同类风格字体，但套法用更多上古老的刻本制作，字形品质更高，且字数完备，不会出现缺少字感况，可代替《康熙字典体》使用。

讓存時舜 野位辨惟
殷乎禪禹 設體方王
周揖代殊 官國正建
張趙國南
一用子齊
桂賢監書

1、篆刻正如临书一样，如果单纯的照抄原来的字的话，只能写原来的字，不会写新的字。
2、图中蓝颜色的就是原来的字，此法在书法中叫双钩填墨法，把轮廓描摹出来。
3、还有另外一种方法是练习，在临帖的时候一开始要模仿笔法和笔意，到后来就用自己的办法把它写出来。

篆刻字体在制作过程中主要是在以下这八个方面的注意点再进行发展：
1、"十字二法"，就是一横一竖的写法，同样的一横一竖都会有变化。还有，收笔的不同。
2、"三字三法"，就是说同所的横折笔会不同的位置上也会有不同的形状。
3、后面机就展到了"永字八法"，永字八法的意思"侧、勒、努、趯、策、掠、啄、磔"八种的笔法。永字八法包含了书法里很多字中的写法，需要仔细的去分析。

"临法36法"

汉字具有强烈的顺序感。一开始先从笔法开始，笔法完了以后再组合起来变成部首。2部再组成一个字，是有层次的，笔法介绍完了，然后是楷法"1"，关于楷法，我写了"临法36法"。楷法、结法之后再省整个字的统一性和变化。在不断的分析研究过程中，把这个字做出来。

部件名称

（table of radical/component names with examples 月冗大万女毛幺弋邦凡勿氏, repeated in several styles）

图 2-24

二、描绘刻本中的字体，补齐残缺破损的部分

三、归纳笔形特征：提取刻本中变化最多，特征最明显的笔形特征；优化和规范笔画线条

 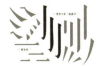

古籍刻本中"点"的不同表现形式

四、整体修改：统一调整字面大小，规范笔画粗细，笔形规范、重心高低等

彩色笔画出的部分是需要改正的

五、拼字：补充设计简体字，满足正文用字。

查找字符编码　　输入做好的字　　输出字体　　　　　　　测试字体

图 2-25

练习二：印刷字体临摹

作业要求：以教师给定的例字为范本，根据讲授的技法进行临摹。从中体会笔画的相互穿插、粗细调整、中宫调整、重心调整、布白调整等，充分理解汉字结字法则。

作业数量：临摹宋、仿、黑楷例字 6 个。

建议课时：1 课时。

第二节 创写新字体

一、设计字体的方法

在字库字体设计的过程中,设计方法的多样性和细致性是设计师必须掌握的技能。首先,字体设计应从对汉字的结构、文化与历史的理解出发。每种字体的设计不仅是造型的变化,更是对汉字文化底蕴的延展。因此,设计师在开始设计之前,需要深入研究已有的经典字体,分析它们的结构比例、笔画粗细和空间布局,这将为后续的创新设计提供坚实的基础。

在设计实践中,手绘草图往往是第一步,它能够让设计师自由地表达对字体造型的初步设想。手绘草图通过灵活的线条捕捉设计灵感,帮助设计师在没有工具限制的情况下进行创作。这一步不仅仅是为了构思字形,还能为后续的数字化设计奠定框架。接下来是将手绘草图转化为数字化作品的过程,设计师应熟练掌握专业字体设计软件,如 Adobe Illstrator、Glyphs 等,通过软件中的矢量工具精确调整字形的每一个细节。这一阶段的核心技术要求是保持字体的统一性,包括笔画粗细的一致性、字形比例的协调,以及字库字体中不同字之间风格的连贯性。一款成功的字库字体,不仅要在单字设计上美观大方,更要确保整套字体在不同应用场景中的一致,这对视觉传达至关重要。

此外,字体设计还应考虑到文化内涵的表达。在汉字字体设计中,字形的选择和变化往往与特定的文化背景和情感表达密切相关。例如,宋体因其严谨的结构常用于正式出版物中,黑体则因其简洁的风格适用于现代设计。而设计师在进行字体创新时,不仅需要考虑字形美观与实用,还需通过对文化元素的提炼与转化,将文化含义融入字形设计中,使字体不仅仅是视觉工具,还能够传达出深厚的文化内涵。

二、知识要点与练习

教学中,学生除了学习字体设计的技术方法外,还要理解设计背后的目的与意义。字库字体的设计不仅仅是为了形式上

的美观，更是为了通过视觉符号传达特定的文化信息和情感。这就要求学生在设计时，不仅要专注于字形的形式创新，还要深入理解字体的功能性和文化价值。在实际的教学练习中，重点将放在下述方面。

首先，学生需要学会如何保持字体风格的一致性。字库字体的设计，笔形特征和笔画粗细必须在整个字库中统一，这需要设计师对每个字仔细调整，确保所有字形在视觉上连贯一致。

其次，学生应学习利用字体设计软件完成从概念到应用的设计流程。这包括初步的草图创作、矢量化设计、字形的细化与调整。在此过程中，学生需要不断解决实际设计中可能遇到的问题，例如如何调整字形的大小比例，如何在字形设计中平衡创新性和实用性，如何根据应用场景调整字体风格等。特别是在使用字体设计软件时，学生还需了解如何利用软件中的贝赛尔曲线与锚点工具，来精细调整笔画的粗细、曲线的平滑度等技术细节，以提高字体的精度与可用性。

最后，设计中的文化表达也是教学的重点之一。在练习中，学生应学会将字体设计与特定的文化背景相结合。例如，在设计具有传统文化背景的字体时，如何从传统中汲取灵感；而在设计现代字体时，又如何融入当代美学的思考。这些练习不仅能够提升学生的技术水平，还能够帮助他们更好地理解字体设计在实际项目中的应用，利用字体传递信息或情感。

练习三：复刻字形

作业要求： 自选书法碑帖一本，从中提取笔形、凝练笔形，组成四个字。每本书法碑帖都有不同的风格，或是笔形的起笔、收笔、转笔，或是结构，学生需要找到典型特征、特色笔形，将之凝练出来。笔形的凝练要具有概括性，用流畅、洗练的线条表达特点，包括角度、长宽、弧度等，避免一模一样复制碑帖，甚至把原帖中的残损都复原出来。（图 2-26~图 2-29）

作业数量： 3 个方案。

建议课时： 12 课时。

图 2-26

图 2-26~图 2-29 复刻字形
练习(学生作业)

图 2-27

图 2-28

图 2-29

练习四：字库字体创作

作业要求： 选择一个明确的风格方向（如现代、传统、极简或装饰），或选择一些创意元素进行结合，并在设计过程中保持风格的一致性。字形设计需包括既定的一些基本汉字，确保笔画结构、比例和间距合理，保证可读性（图2-30~图2-45）。

作业数量： 一套。

建议课时： 18课时。

图 2-30~图 2-45 一套字库字体练习（学生作业）

图 2-30

图 2-31

图 2-32

图 2-33

午后初晴浅的笑温和光线覆下来每一寸毛孔都因此通透了暖这个空灵清寂季节坐静地读天阴散落茶饭我们能尝到其真味

图 2-34

一茶一饭，我们都能尝到其真味；一草一木，我们都能领略其真趣；一举一动，我们都能感到其温暖的人生的情味，这就是艺术的生活。

艺领温
术略
生真清
活趣

午后初晴，浅浅的温和笑一个空灵寂季节，光线的下来一寸节略趣举覆每此坐静阴孔毛静地散都通了暖读落因透这天。这个空灵清寂季节，静静读天地光阴。午后，初晴。这个空灵清寂季节，静静读天地光阴。午后，初晴，静静读天地光阴。

个空灵
清孔季
节坐寸
了毛这

图 2-35

图 2-36

图 2-37

图 2-38

图 2-39

图 2-40

图 2-41

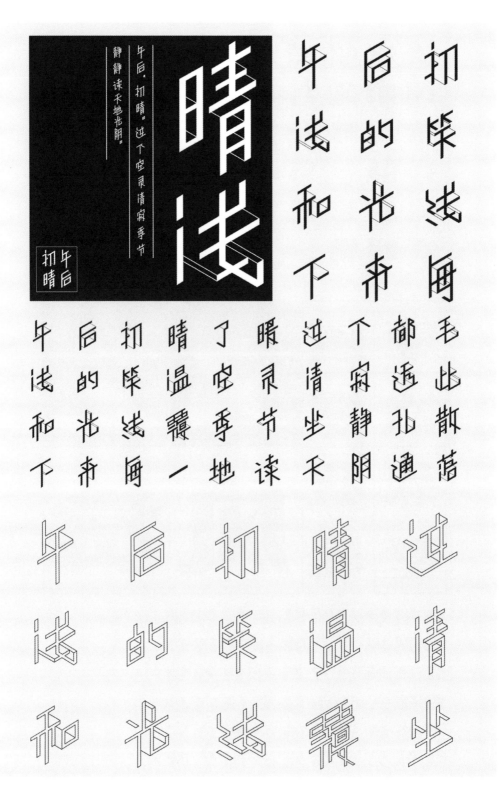

图 2-42

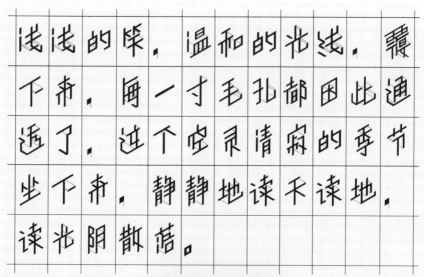

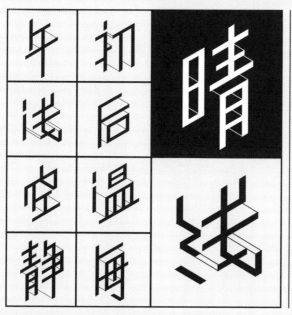

图 2-43

图 2-44

午后，初晴。浅浅的笑，温和的光线覆下来，每一寸毛孔都因此通透了都暖了。这个空灵清

此毛静
通孔
透都新
了因

这个空灵寂的季节，坐下来，静静地读每一寸毛孔都因此通

午后，初晴。浅浅的笑，温和的光线，覆下来，

笑家午后初晴浅的笑　晴此毛
每温和光线覆下来每　浅通孔
通一寸毛孔都因此通　浅透都
清透了暖这个空灵清　初了因
笑家午后初晴浅的笑

图 2-45

PART 3

第三章
字体设计应用

Type Design Application

第一节 字体设计与文字设计

一、文字设计的时代潮流

"字体设计"教学希望培养的人才往往可以分为两类：一是字体设计师（Type designer），二是平面设计师（Graphic designer）。字体设计师最为匹配的职业为字库字体的开发，这是一个极为艰难且枯燥的职业，设计师需要长时间面对黑白的屏幕对文字的笔画细节进行大量的调整，一款中文字库字体的开发需要至少上千个字。在过去中文字库字体贫乏的时期，字体设计师是市场上炙手可热的岗位，然而随着近十几年来字库字体的大量开发，字体设计师的需求趋于饱和，竞争也越来越激烈，因此，许多设计师会选择平面设计师作为职业目标。

平面设计师是一个较为开放的职业，除了对文字的创造外，对于字体的使用与应用也是设计工作极为重要的部分。严格来说，字库字体的设计作品区别于视觉传达设计的其他作品，它并没有单一的服务对象，更像一个产品，因此，是否能广泛地被设计师所用成为了评价一款字库字体好坏的重要标准。而能否选择一款合适的字体，并通过智慧对其进行应用则是考量文字设计师的重要标准。

所谓的字体应用，就是"用文字"做设计。在过去的字体设计教学中，由于汉字字库字体的贫乏，教学内容更偏向于"美术字"之类的字体创造，即对"字形"的创造。随着近十几年来，以方正字库、汉仪字库、华文字库等为代表的各大字库公司的崛起，汉字字库的开发迎来了一个小"高潮"，目前已有上千种汉字字库字体可供选择，这为设计师带来了极大的便利。使用现有的字体也能产生多样的视觉效应，过去的教学模式和侧重点则不再适用。

二、知识要点与练习

在当今数字化快速发展的背景下，字体的设计与应用已经成为视觉传达中不可忽视的重要元素。在这样的时代背景下，如何引导学生的设计思维，是教学的关键。为了帮助学生更好地进入字体设计的学习状态，可以在课程的初期布置一个资料收集的作业，让学生从日常生活中发现、收集和分类字体设计的优秀作品。这一过程不仅能够增强学生对字体应用的关注，还能帮助他们培养对当代字体设计潮流的敏感性。在这一环节中，需要让学生区分字体的应用与创造字体的区别，在寻找案例时也需要更有针对性。

在具体的实践中，可以在课程开始前一周布置这项任务，要求学生从熟悉的环境中收集各类字体设计的样本。通过这种方式，学生可以亲身感受字体在不同场景中的应用，了解字体如何通过形式、风格和排版传递出不同的情感与信息。在资料收集的过程中，学生不仅仅是在观察字体本身，更是在观察字体与主题的关系，以及字体在不同场景中的适用性。

课堂上可以对学生收集的资料进行点评和讨论，通过师生间的互动与反馈，帮助学生更好地理解字体设计的多样性和应用场景的广泛性。教师可以引导学生分析不同案例的风格特点，例如如何通过字体应用的版式、构图、处理手段等表现不同的设计意图，以及这些字体是如何与特定的场景、品牌形象或文化背景相结合的。

在资料收集与课堂讨论的过程中，学生不仅可以积累大量的设计素材，还能够通过对优秀作品的分析与反思提升自己的审美认知。这种对字体设计的关注与思考将有助于学生在接下来的创作中更加自觉地运用字体，形成自己的设计风格。同时，这一练习也有助于培养学生从日常环境中发现和感受字体的能力，使他们能够将理论学习与现实应用紧密结合，提升实际设计中的敏感度和创新能力。

练习一：资料收集与分类

作业要求： 学生应当从各种渠道收集当前流行的字体设计案例，包括但不限于数字媒体、印刷品、品牌标识等，并按照设计风格、应用场景、文化特征等进行系统分类。这一过程旨在帮助学生深入了解字体设计的实际应用，理解不同字体背后的设计理念，并激发他们对创新设计的思考（图 3-1~图 3-21）。

作业数量： 15 ~ 20 幅。

建议课时： 4 课时，课前或课后完成。

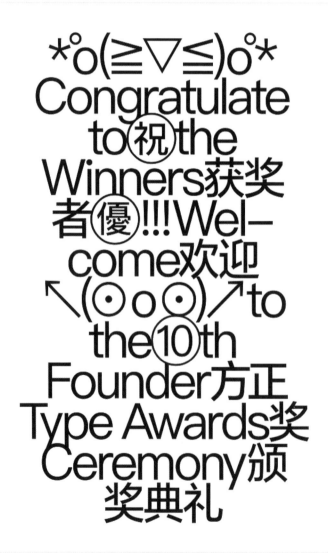

图 3-1 杜潇，第十届方正奖颁奖典礼（图片来源：2021 中国国际海报双年展）

图 3-2 田博，后信息时代：关于汉字设计的探讨（图片来源：Award360° 2020 年度设计）

图 3-1

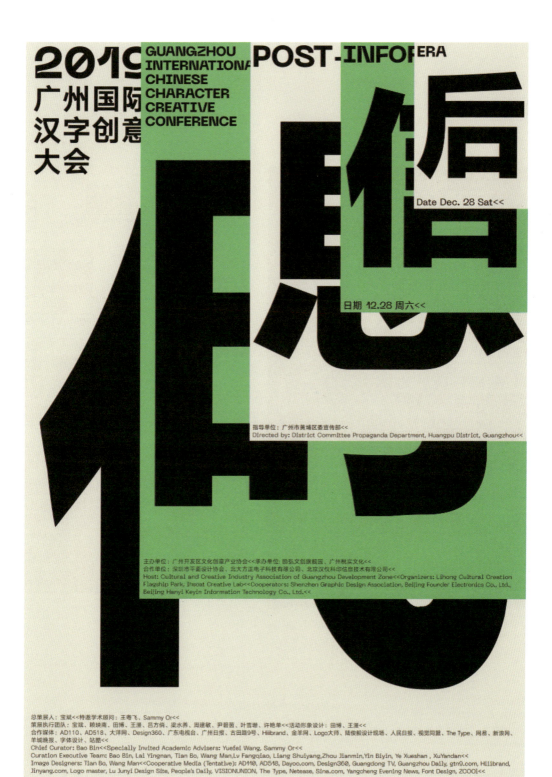

图 3-2

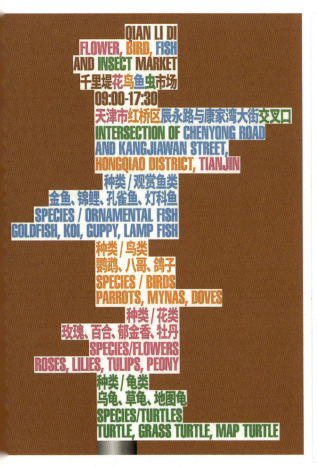

图 3-3

图 3-4

图 3-3 马泽浩，千里堤花鸟鱼虫市场路牌改造计划（图片来源：2023 中国国际海报双年展）

图 3-4 陆俊毅，中国建国 70 周年纪念（图片来源：2021 中国国际海报双年展）

图 3-5 马仕睿,南坡秋兴 2020(图片来源:2021 中国国际海报双年展)

图 3-6

图 3-7

图 3-6 "another design" 工作室,GDC 设计奖 2021 视觉形象(图片来源:GDC 2021)

图 3-7 "不亦乐乎" 工作室,《风大又怎样》(图片来源:GDC2023)

图 3-8 王栋轶,《回家》(图片来源:2023 中国国际海报双年展)

图 3-9 谢赛特,美哉汉字 2022 字体设计专家工作坊(图片来源:第 19 届亚太设计年鉴)

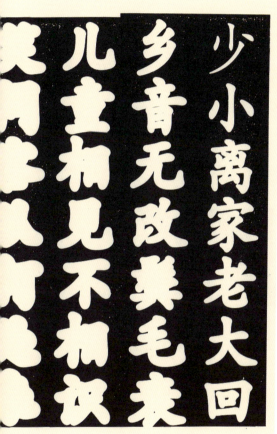

图 3-8

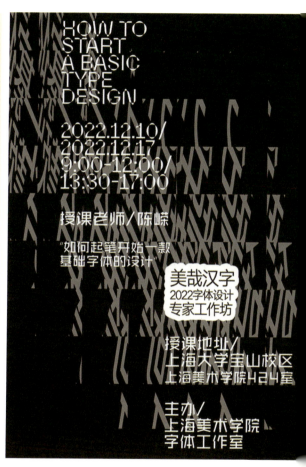

图 3-9

图 3-10

图 3-10 "702design"工作室,《西戏 导视》(图片来源：GDC 2021)

图 3-11 "another design"工作室,《广州影像三年展》(图片来源：GDC 2021)

图 3-12 田博,2021 广州美术学院毕业展(图片来源：2022 东京 TDC 奖)

图 3-11

图 3-12

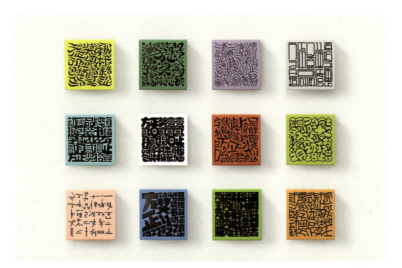

图 3-13

图 3-14

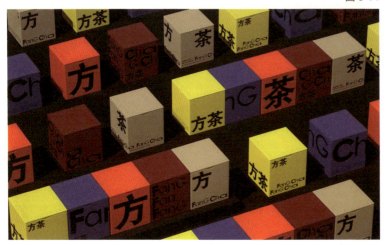

图 3-15

图 3-13 杜潇，第 11 届方正奖（图片来源：GDC 2021）

图 3-14 谢赛特，西安碑林文创设计（图片来源：第 14 届全国美术作品展）

图 3-15 肖琪媛，《方茶》（图片来源：GDC 2021）

图 3-16 何见平，中国美术学院 75 周年（图片来源：daydream jumping he）

图 3-17 "another design" 工作室，广州影像三年展（图片来源：GDC 2017）

第三章 | 字体设计应用

图 3-16

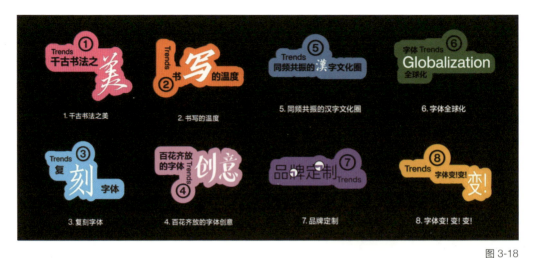

图 3-18

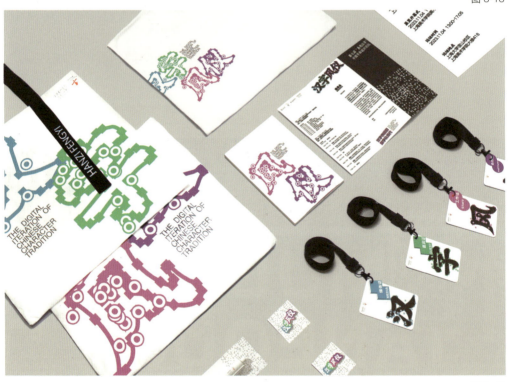

图 3-19

图 3-18 方正字库，2023 字体趋势报告（图片来源：方正字库）

图 3-19 谢赛特，汉字风仪——汉字传统的数字化迭代（图片来源：谢赛特）

图 3-20 "DESIGN Lab."工作室，《爱的形态 STONES》（图片来源：第 11 届方正奖）

图 3-21 周毅俊，《大物》（图片来源：第 12 届方正奖）

图 3-20

图 3-21

第二节　文字集团

一、文字集团的概念

在字体设计与应用中，"文字集团"是一个至关重要的概念，它不仅代表着文字之间的组织结构，还包含了文字在整体设计中的层次关系和图形语言。所谓"文字集团"的组合，是指将文字通过团块形式组合在一起，产生一种整体的视觉效应。在标志设计、海报设计、书籍排版和编排设计中，"文字集团"通常是视觉传达中的核心元素，尽管它经常被忽视，但其作用不可替代。它不仅仅是文字的简单排列，还是对文字在空间中如何协调分布，如何通过不同字体的搭配和层次关系来强化信息传递的深刻思考。

首先，"文字集团"涉及字体的选择与匹配。在设计应用中，选择适合主题的字体是文字设计的基础。每种字体都有其独特的形式和应用情境，现代计算机字库为设计师提供了丰富的选择空间。例如，"汉仪字库"将汉字字体分为黑体、宋体、仿宋、楷体、圆体、书法体、手写体、装饰体等，每种字体在视觉风格上都各具特色。黑体笔画粗壮简洁，适合用作醒目的标题文字；宋体结构严谨，常用于正文排版，保证长文阅读的舒适性；楷体具有书写感，传递出传统文化的气息；手写体和装饰体则往往用于创意设计和情感表达。这些字体的选择不只是技术问题，更是设计师对主题的理解与诠释。一个成功的"文字集团"设计，不仅要求字体本身具有美感，还要求字体与主题、受众、使用场景相协调。学会根据具体需求选用合适的字体，是评判一位设计师专业能力的重要标准。

其次，"文字集团"涉及信息层级的处理。在多组文字同时出现时，文字之间的主次关系是设计中不可忽视的要素。这种信息层级关系直接影响到观众对信息的阅读顺序与理解深度。信息层级的处理不仅包括文字大小的变化、笔画粗细的对比，还涉及文字之间的空间关系、图底关系，以及在页面中所占的视觉面积。比如，在一个海报设计中，主标题通常是视觉的焦点，字体需要较大且醒目，而副标题或说明文字则需要采用较小的字号和较淡的颜色来降低其视觉权重，从而形成自然

的视觉引导。设计师可以根据设计主题的需求，选择遵循规则的层次化排版，或是突破常规进行创意性的排列。但无论哪种方式，关键在于准确把握文字信息的主次关系。如果忽视这种层级关系，设计作品往往显得混乱或过于平淡，无法引导观众的视觉焦点或传递核心信息。

"文字集团"在设计中的作用不仅仅是文字的视觉排列，更是对文字的结构性组织、信息层次和图形化表达的整体思考。在字体选择和信息层级处理中，设计师必须具备敏锐的判断力和技巧，才能在不同设计项目中充分发挥"文字集团"的作用。通过合理搭配字体、处理文字间的层次关系，不仅能够提升设计的视觉美感，还能有效强化信息的传递效果，确保设计作品在功能性与美学上达到最佳的平衡。

二、知识要点与练习

(一) 文字集团的组合

文字集团并不是简单地将文字排列在一处，而是一种充满创造性的设计行为，尤其在多层级信息的设计中尤为重要，如海报、书籍封面或包装的标题排版。通过巧妙的文字组合，设计师可以利用文字的大小、位置、间距等要素，构建出富有层次感和动感的视觉结构，从而强化设计的信息传达与情感表达。这种集团式的文字设计能够通过有序排列和精细调整，带来强烈的视觉吸引力，使文字不仅仅是信息的载体，更成为设计的视觉核心。

在设计方法上，文字集团的构建依赖于多种因素的协调与平衡。首先，文字大小的组织是关键，通过控制不同字体的大小比例，可以突出主次信息，形成清晰的视觉层级。主标题往往较大，以吸引观众的注意力，而次要信息则通过较小的字体展现，形成对比与平衡。此外，调节行距和字间距也是设计中不可忽视的一部分，它可以强调视觉形式或可读性。合理的行距与字间距能够增加文字的可读性，保证视觉上的舒适感，但也容易造成文字集团松散等问题；而过于紧密的行距与字间距在可读性上较弱，但能产生文字集团紧凑的效果，更强调视觉形式。在设计中，需要根据具体情况来调节二者之间的关系。

其次，图底关系的处理也是文字集团设计中的重要环节。设计师需要根据文字内容和背景图形的互动关系，决定文字是以图形为背景衬托，还是与图形融为一体。通过调整图底关系，可以使文字在视觉上更加鲜明，突出信息的主次和层次。最后，文字的位置和组织关系也是整体设计感的重要体现。设计师需要根据页面的整体布局，决定文字的排列方向、对齐方式和分布位置，以确保视觉流动性与信息传达的清晰性。

如果在设计中忽视了这些细节，文字集团往往会显得松散、平淡，缺乏设计感与吸引力。文字之间的关系处理得当，能够赋予作品整体性和视觉张力，创造出富有表现力的设计效果。因此，设计师在处理文字集团时，必须精心考量各个元素之间的关系，确保设计作品不仅在视觉上具有美感，还能够清晰、有效地传达信息。

练习二：字词的组合

作业要求：尝试将不同的字词进行创意性组合，探索文字组合的无限可能。这个练习需要学生了解如何通过文字组合来增强信息的视觉表达效果，以及如何利用空间排版来控制阅读节奏和引导视觉流动。对此，字体的选择、字号、行距、字间距、层级划分、错落关系等都将成为练习的重点。（图 3-22、图 3-23）

作业数量：不少于 6 个方案。

建议课时：8 课时。

图 3-22 字词的组合练习
（学生作业）

图 3-23 字词的组合练习
（学生作业）

（二）文字集团的处理与再创造

在文字设计的处理与再创造过程中，设计师需要掌握多种手段，通过对现有字体的解构与重组，赋予文字新的视觉表现力。

以下是几种常用的设计手段，每一种手法都能通过不同的方式帮助设计师在文字的基础上进行创新，从而提升作品的艺术性和独特性。

1. 笔画拆分

笔画拆分是将文字的笔画进行分解或分离的手法。通过将一个字的不同笔画进行拆解，设计师可以创造出全新的视觉效果，改变文字的整体形态。例如，设计师可以将汉字的不同部分分割成独立的元素，使得观众在阅读时需要重新组合这些部分来理解文字的含义。这种手法能够打破传统字体的束缚，赋予字体更多的自由与创造力。拆分后的笔画往往产生碎片化的效果，适合用于传达动态、不确定性或前卫艺术理念的设计作品。

2. 错位

错位是指将文字的某些部分或笔画从其原有的正确位置上移开，使字形产生一种错位感。与笔画拆分不同，错位并不分离笔画，而是通过位置的调整制造不和谐或不对称的效果。设计师可以通过错位技术打破常规的视觉排列，赋予文字一种不稳定的感觉，从而增强设计的张力和趣味性。错位字体通过这种视觉破坏引发观众的好奇心，同时使设计作品更加独特和引人注目。

3. 切割

切割是将字体的某些部分进行切断或移除的手法。这种设计方法通过破坏文字的完整性来创造不对称的视觉效果。设计师可以在不影响整体可读性的前提下，切割掉某些笔画或线条，从而使文字产生一种缺失感。切割后的字体适用于表达现代化甚至是未来感的设计项目。

4. 模糊

模糊手法通过使文字的某些部分或整个字形变得模糊不清，达到一种朦胧和抽象的效果。模糊处理可以让字体看起来不那么明确，从而在设计中制造出一种神秘感或流动性。这种技术常用于传递情感或概念化的信息，模糊的文字能够引导观众从不同角度去解读信息，能够创造出一种不确定的视觉体验，给观众留下深刻的印象。

5. 重复

重复是指将同一个文字或文字组合多次排列，形成一种连续的秩序感节奏。通过重复相同的字体，设计师可以强化信息的传递，或者利用重复的形式展现出一种律动感。这种方法通过重复的频率和间距设计，能够使设计作品产生一种统一感与强烈的视觉冲击。重复文字手法可以用于广告设计或品牌推广中，如"优衣库"等品牌，通过视觉上的重复来增强记忆度和识别度。

6. 叠加

叠加是将两个或多个文字图层相互叠放在一起，产生深度与层次感。叠加技术可以通过透明度的变化、颜色的对比以及不同字体的组合，形成丰富的视觉效果。通过这种方式，设计师能够传递多层次的信息，增强作品的复杂性和视觉表现力。

7. 3D 效果

3D 效果是通过三维建模技术将二维文字变成立体形式，使其在视觉上产生空间感与真实感。3D 文字设计不仅能够增加字体的表现力，还可以通过光影和透视变化增强设计的复杂度。通过 3D 效果，文字不仅是平面的符号，还能变成一种富有实体感的视觉元素。

通过对这些手段的灵活运用，能够打破文字的传统形态，赋予字体新的表现形式。每种方法都能够为作品增添不同的视觉效果，帮助设计师创造出更富有创意和视觉张力的文字集团作品。在应用这些技术时，需要保持对字体结构的敏感性，确保创新的同时不失去文字的可读性和功能性。

练习三：文字集团的处理

作业要求： 对现有的字库字体进行创意组合和处理，如切割、模糊、笔画拆分、变形、加粗、图底变化、3D等，创作出富有创意和表现力的视觉作品（图3-24~图3-30）。

作业数量： 不少于6个方案。

建议课时： 8课时。

图 3-24~图 3-30 文字集团的处理练习（学生作业）

图 3-24

图 3-25

图 3-26

图 3-27

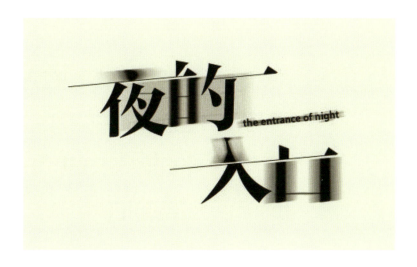
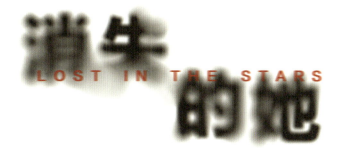
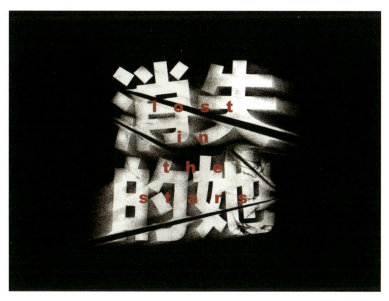

图 3-28

图 3-29

图 3-30

第三节　综合应用

一、字体设计的实际应用

　　学习字体设计的最终目标是能够将所学知识运用到实际项目中，在不同的设计需求下做出精准的设计判断。设计师在实际工作中不仅仅是简单地应用字体，而是需要通过对字体的深入理解，结合具体项目的需求，做出符合视觉传达目标的设计选择。字体设计的实际应用涉及的不仅仅是形式美学，还包括可读性、文化背景的匹配、信息传达的准确性，以及字体在不同媒介和应用场景中的适用性。

　　在实际应用中，字体的选择直接影响着设计的表现力和功能性。无论是品牌设计、出版物设计、包装设计还是在数字媒体中的应用，字体都是核心的视觉元素之一。设计师在这些场合需要根据具体内容和受众来进行字体选择与应用。此外，字体的应用载体也是设计中需要重点考虑的因素。不同的应用媒介对字体有着不同的要求，例如在展览设计、广告牌设计、包装设计等领域，字体的可见性、远距离识别性和视觉冲击力则是设计师需要关注的重点。因此，作为设计师，不仅要掌握字体的设计原理，还需要具备根据不同应用场景调整设计的能力，使字体设计在各种场景体中都能够达到最佳的视觉效果。

　　除了以上实际应用的考虑，设计师还需要具备整合多种设计元素的能力。字体在设计中的作用不仅仅是作为信息传递的工具，往往还需要与其他视觉元素（如图形、色彩、空间布局等）相互结合。设计师必须能够根据设计项目的需求，综合考虑文字与其他元素之间的关系，确保字体在整个设计系统中起到协调与引导的作用。这种整合能力对于提高设计的整体效果尤为关键。

二、知识要点与练习

　　在教学中，字体设计的实际应用是非常重要的环节。通过设计项目的实践，学生不仅能够巩固所学的字体设计理论与技巧，还能培养独立思考、判断和整合的能力。选择合适的字

体、组织文字的层级结构、处理文字与设计的关系，都是设计师在实际项目中必须具备的技能。教学的目标是通过具体的设计项目，帮助学生提高对字体创意与应用的理解和掌握，进而引导他们综合运用所学知识，创造出具有实际应用价值的设计作品。

在实际教学中，练习的主题可以是实际的设计任务，如重新设计某个品牌的视觉形象，或为特定展览设计一套新的字体海报方案，也可以是为既定空间设计一套导视系统等。此外，虚拟选题也可以作为练习的一部分，即使是"假题"，学生也需要"真做"。虚拟选题的目的是让学生在没有外界实际限制的情况下自由创意，但仍然要求他们将字体设计置于真实的设计需求中。学生需要基于项目的设计需求，进行字体的选择、组织和处理，锻炼他们的设计整合能力。

无论是实际选题还是虚拟选题，最终的目的都是让学生通过不断的实践，培养出面对任何设计任务时的判断力和设计能力。通过这些练习，学生将不仅能够独立完成字体设计项目，还能够具备应对复杂设计任务时的整合思维和创新能力，真正做到"用文字做设计"。

练习四：名片设计

作业要求：只使用现有的字库字体，为自己设计一张名片，可以使用少量的辅助图形，但不能喧宾夺主，要求有名片应有的相关文字信息（图 3-31、图 3-32）。

作业数量：不少于 3 个方案。

建议课时：4 课时。

图 3-31

图 3-31、图 3-32 名片设计练习（学生作业）

图 3-32

练习五：自选载体设计

作业要求：只使用现有的字库字体，自选载体进行设计应用，如：包装袋、T恤、文件夹、CD封面、宣传卡片、笔记本等，文字内容根据载体决定，需要符合设计主题的需求，可以使用少量的辅助图形（图3-33~图3-38）。

作业数量：不少于3个方案。

建议课时：4课时。

图 3-33

图 3-33~图 3-38　自选载体设计练习（学生作业）

图 3-34

图 3-35

图 3-36

图 3-37

图 3-38

练习六：主题应用

作业要求：以文字为设计元素进行主题性的设计探索。针对某一既定主题，如一个品牌、一家咖啡店、一次活动、一个展览等设计需求，利用现有的字库字体进行设计应用，思考如何将文字合理地运用在主题中。除了对设计的要求外，对于主题文案的选择与构思，以及选择并应用于合适的载体同样重要（图3-39~图3-50）。

作业数量：1套相关的设计方案，数量灵活。可以选择一组相关的设计载体进行多样化的尝试。

建议课时：24课时。

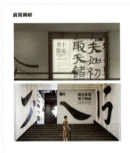
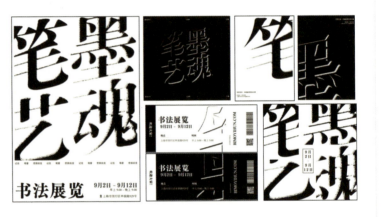
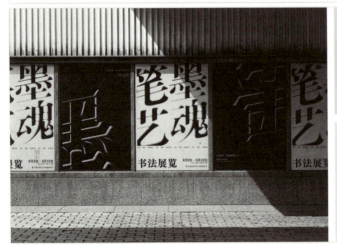

图3-39 "笔墨艺魂"书法展览（学生作业）

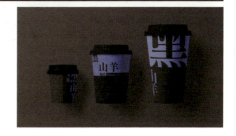

图 3-40 "黑山羊咖啡"品牌视觉（学生作业）

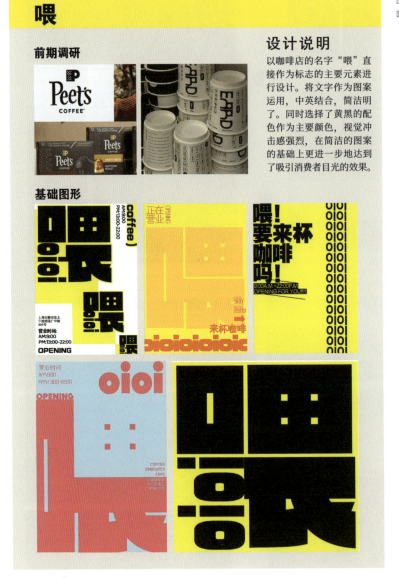

图 3-41、图 3-42 "喂"咖啡店品牌设计（学生作业）

图 3-41

喂

设计应用

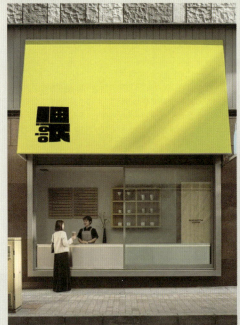
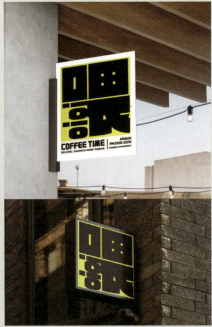
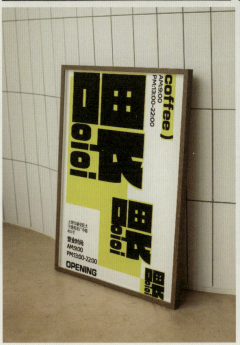
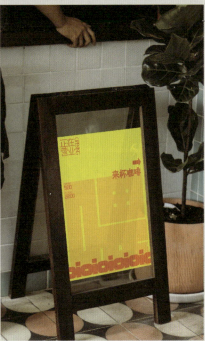

图 3-42

酒亭

前期调研

设计说明

经过前期调研，发现上海多数酒吧采用英文命名并进行视觉设计，以中文命名酒吧较为罕见。基于此，构想出名为"酒亭"的酒吧。

整体视觉设计采用了一款转折圆滑的黑体字作为中文标识，这一设计灵感来源于液体的流动特性，寓意着在酒吧中饮酒时的舒畅与自由，同时也赋予了"酒亭"二字以灵动与活力。辅助英文则采用了简洁大方的无衬线字体，与中文标识形成鲜明对比，既保留了设计的现代感，又不失简洁大方之感。

综上所述，"酒亭"酒吧的设计旨在打造一个颠覆传统、融合现代科技感的独特社交空间，为上海夜生活文化增添一抹不同寻常的色彩，满足市场对中文命名酒吧的期待，同时展现中文命名的文化韵味与现代设计的完美结合。

基础图形

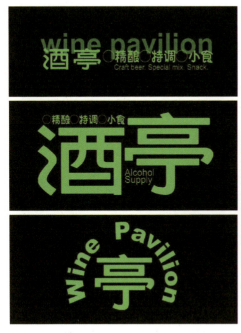
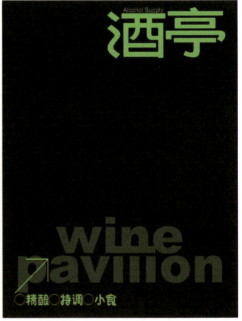

图 3-43、图 3-44 "酒亭"品牌视觉（学生作业）

酒亭

应用设计

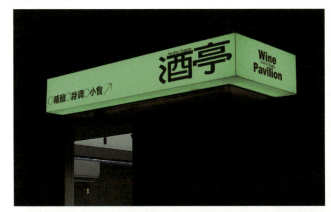

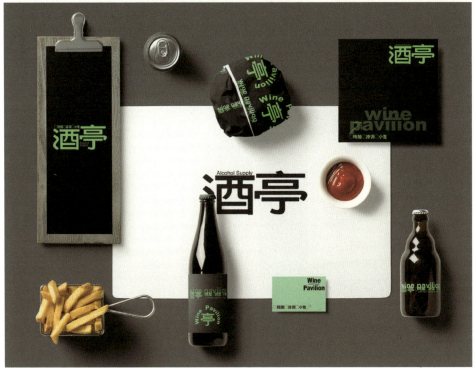

图 3-44

火了个铺

设计应用

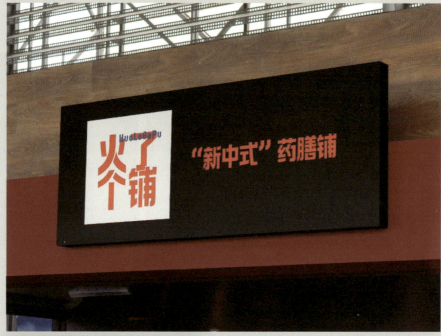

图 3-45 "火了个铺"品牌
视觉(学生作业)

山中茶饮

设计应用

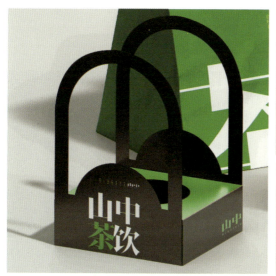

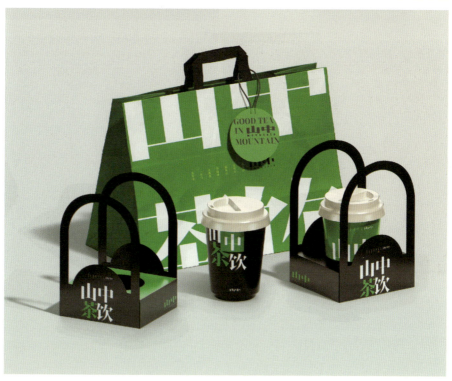

图 3-46 "山中茶饮"品牌视觉（学生作业）

神仙拌·凉拌菜

设计应用

图 3-47

图 3-47、图 3-48 "神仙拌·凉拌菜"品牌视觉（学生作业）

神仙拌·凉拌菜

设计应用

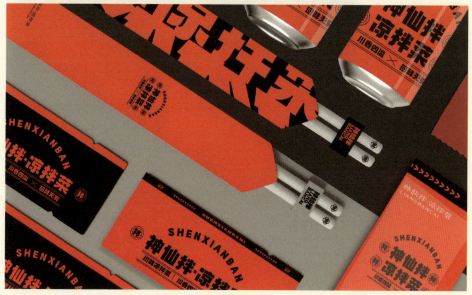

图 3-48

月满中秋——中秋礼盒视觉

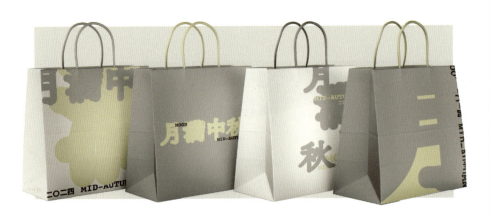

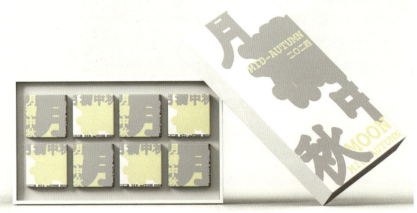

图 3-49

第三章 | 字体设计应用

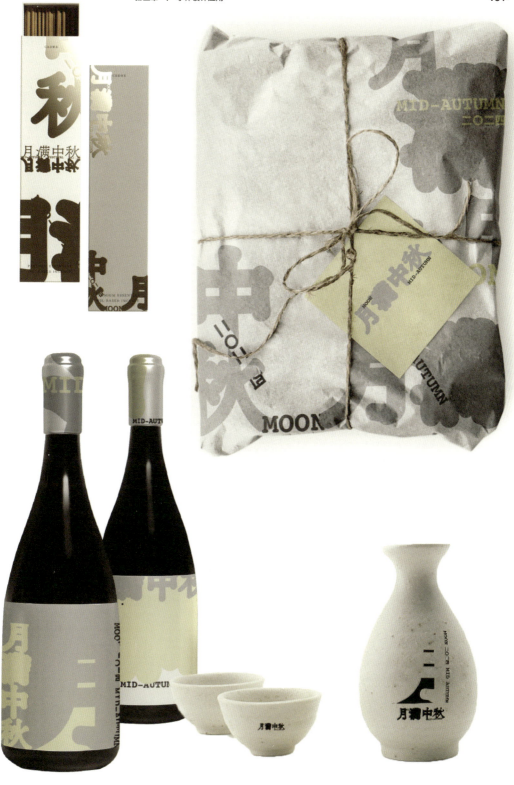

图3-49、图3-50 "月满中秋"——中秋礼盒视觉（学生作业）

图3-50

PART 4

第四章
创意字体设计
Creative Type Design

第一节　字体创造

一、字库字体与创意字体

"创意字体"可以理解为字体设计中的一种"创造"形式，它与传统的"美术字"有着密切的联系。美术字起源于民国时期，指的是对现有字体进行加工、美化和装饰后形成的字体，被称为"实用字体"。美术字的主要特点是对字形进行独特的修饰和调整，使其具备视觉上的装饰性和艺术感，常用于展示、广告等场景。随着技术的进步与设计观念的变迁，现代的创意字体与传统美术字之间已经产生了显著的区别。虽然创意字体继承了美术字对字体造型的创造性表达，但其设计的方式和手段更加多元化。现代的创意字体不仅关注字形的美化，还利用不同材料和数字化工具来拓展字体的表现形式，这使得创意字体的风格日益多样化、个性化，能够满足不同领域的设计需求。

尽管字库字体和创意字体都属于字体创造的范畴，但它们在设计目标和应用场景上有着明显的区别。字库字体注重的是字体系统的完整性和一致性。字库字体设计师在创作过程中需要确保每个字在笔画、结构、比例等方面保持高度一致，以便在各种组合和场景中具备可读性和稳定性。字库字体通常没有特定的语义或情感表达，每个字都是独立的个体，设计时不考虑字与字之间的视觉关联。这是因为字库字体的应用场景具有高度的不确定性，用户会根据自己的需求进行自由组合，因此字体系统需要足够灵活，以适应不同的语言环境和排版需求。字库字体更倾向于功能性设计，确保在长文阅读、正文排版等场景中具有良好的表现。

与此不同，创意字体通常用于特定的设计项目，例如海报、标志、书籍封面和视觉形象等。它强调的是对特定文字的创新表达，注重字形的独特设计以及文字之间的互动关系。创意字体不需要像字库字体那样保持每个字的高度统一性，反而更强调视觉的多样性和个性化。设计师在创意字体中常常会通

过夸张的造型、变形的结构、颜色和材质的结合，赋予文字强烈的视觉冲击力和情感表达。创意字体不仅要传达文字的基本含义，还要通过设计呈现出一种独特的视觉效果，使文字成为图形的一部分，形成"文字即图形"的概念。

此外，区别于字库字体设计，创意字体通常是针对特定的少量文字进行设计，它不追求所有文字的笔形形态统一，且不用考虑字号大小对文字识别性的影响，因而可以更加灵活地处理字体之间的关联性和连贯性，甚至可以通过合体字、文字图形化的方式完成，这是字库字体设计无法完成的。在创意字体的表现中，文字不仅是信息的载体，还成为了设计中的核心视觉元素。

综上，字库字体和创意字体虽然同属于字体设计的范畴，但其设计目标、应用场景和表达方式有着本质区别。字库字体追求的是系统的一致性与功能性，而创意字体则强调个性化的表达与文字的视觉创新。字库字体广泛应用于各类排版与正文阅读中，提供高度统一的文字表现，而创意字体更多地被用于特定的视觉传达场景，通过创新的字体设计强化信息的传递效果与艺术表现力。在教学中，学生需要理解这两种字体设计的不同思路与方法，以应对不同类型的设计项目。

二、知识要点与练习

在创意字体设计的教学中，重点在于如何通过富有创意的方式表达汉字，并打破传统字体设计的限制。汉字作为一种独特的文字系统，不仅具备方块字的结构美，还承载着丰富的语义内涵和文化象征。因此，创意字体设计的核心任务之一是如何通过形态的创新和设计手段的巧妙运用，将汉字的形态与语义紧密结合，创造出具有视觉冲击力和表达力的字体作品。

（一）文字图形化

文字图形化是创意字体设计中的重要手法之一。设计师通过将文字本身转化为图形元素，使得字体不仅能够传递信息，还具备了图形的视觉表现力。例如，在设计标志或海报时，设计师可以通过对汉字的笔画进行夸张、扭曲或几何化处理，使

得文字具有更强的视觉冲击力。同时，文字图形化也能够通过转化为具象形态，从而直接传达出设计主题的情感和概念，使字体成为作品中富有表现力的视觉符号。这一手法在实际设计中有广泛的应用，尤其适合用于需要强调视觉形象或符号化的设计项目。

（二）材料造字

材料的创新运用也是创意字体设计的一个关键手段。通过使用不同的物理材料来创造字体，在材料造字环节中可以分为三维和二维表达。在三维表达中，可以利用纸张、木材、金属、纺织物等材料来构建文字，可以增强字体的触感和空间感。这种材料造字的方式不仅能够赋予文字独特的质感，还可以通过材料的特性传递设计的情感和主题。例如，木材可以传达自然与环保的理念，金属则可以表达力量与坚固的象征。在二维表达中，可以利用材料的特性，采用印、拓、拖、刻、剪贴等方式来完成，材料的独特性将赋予文字以特殊的肌理表达。在实际设计项目中，材料造字的方式为设计师提供了无限的创作可能性，使字体设计更加丰富、多样化。

（三）字形创造

在创意字体设计中，字形的创造是一项重要的能力。通过打破传统的字形结构，设计师可以设计出全新的字体形态，这不仅是一种视觉上的创新，也是一种语义上的再创造。字形的创造往往通过对结构与笔形的变化来实现。这种手法尤其适用于需要体现个性化风格的项目。

（四）语义与文字的结合

汉字的独特性还在于其每一个字都具有独立的语义，因此在创意字体设计中，语义与文字的结合是一个极具表现力的设计手段。设计师可以通过结合文字的形态与其本身的意义，创造出更加贴合设计主题的字体。例如，设计与"水"相关的字时，可以将字体设计成具有流动感的形态，表现出水的特性；设计与"火"相关的字时，则可以通过笔画的扭曲与伸展，营造出火焰的动感。这种语义与字形的结合能够增强设计的表达力，使文字不仅仅是符号，还成为传达语义的有力工具。

在教学中，学生需要通过一系列练习来掌握这些创意字体设计手法。练习可以分为不同的层次，从简单的字形创意设计到复杂的多字组合设计，逐步提高学生的创造力和设计技能。学生可以从单字创意设计入手，探索如何通过图形化、材料造字、字形再造和语义结合等方式，对文字进行富有创意的表现。下一步可以尝试将这些手法应用到更复杂的多字设计任务中，如设计一个完整的标志或海报。

综上，创意字体设计不仅仅是形式上的创新，它更多地关注如何通过创新的设计手段，将汉字的语义、形态和文化内涵结合起来。通过文字图形化、材料造字、字形创造和语义结合等手法，设计师可以创造出具有强烈视觉表现力的作品。在教学中，通过循序渐进的练习，学生将能够掌握这些创意设计方法，提升他们在实际设计中的综合能力。将有助于学生在接下来的创作中更加自觉地运用字体创造，形成自己的设计风格。同时，这一练习也有助于培养学生从日常环境中发现和感受字体的能力，使他们能够将理论学习与现实应用紧密结合，提升实际设计中的敏感度和创新能力。

练习一：资料收集与分类

作业要求：通过本次练习，系统地收集和分类汉字创意字体设计资料。学生需从图书馆、互联网、博物馆和展览中收集现代汉字创意字体的前沿发展、设计理论、创新方法和案例，并按地域、风格（如手写字体、字形创新、材料创新、数字化创意字体等）和应用（如书籍设计、标志设计、海报设计等）进行分类（图 4-1~图 4-15）。

作业数量：15~20 幅。

建议课时：4 课时。

图 4-1　胡大庆,《生活》
(图片来源：2021 中国国际海报双年展)

图 4-2　洪卫,《福禄寿新篇》(图片来源:GDC 2023)

图 4-3

图 4-4

图 4-5

图 4-3 赵清,《高山流水》(图片来源:2021 中国国际海报双年展)

图 4-4 何见平,《中国图像》(图片来源:daydream jumping he)

图 4-5 何见平,《天堂电影院》(图片来源:2021 德语区百佳海报)

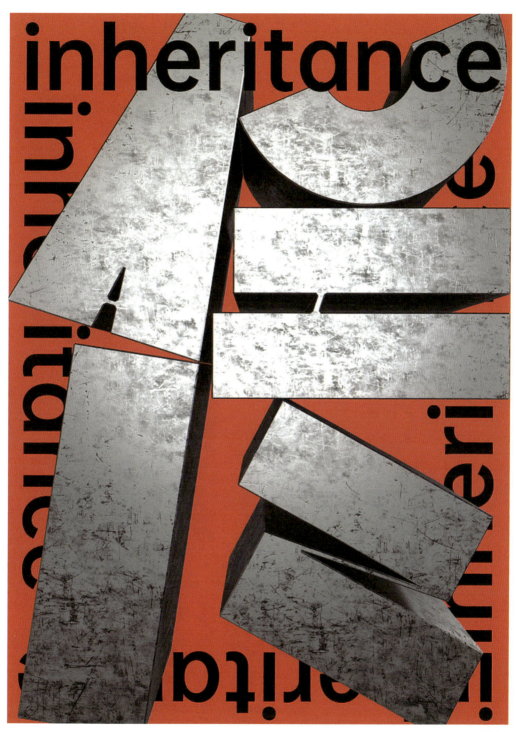

图 4-6 包明泽,《传承、创新、进取》(图片来源:2023 中国国际海报双年展)

图 4-7

图 4-7 立花文穂，*KYUTAI 9 OPPORTUNITIES*（图片来源：2023 东京 TDC 奖）

图 4-8 廖波峰，《GDC 设计奖三十年》（图片来源：第十四届全国美术作品展览）

图 4-8

图 4-9

图 4-9 洪卫，*AGI in China 2018*（图片来源：2019 中国国际海报双年展）

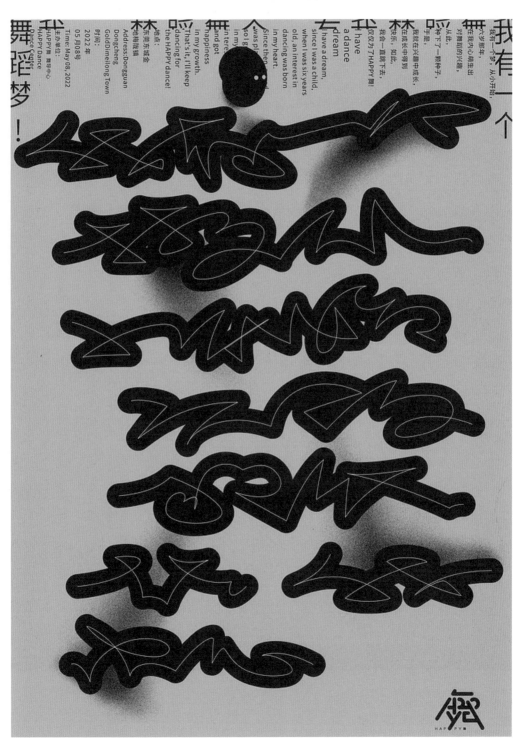

图 4-10　张卫民，《我有一个舞蹈梦》（图片来源：2023 中国国际海报双年展）

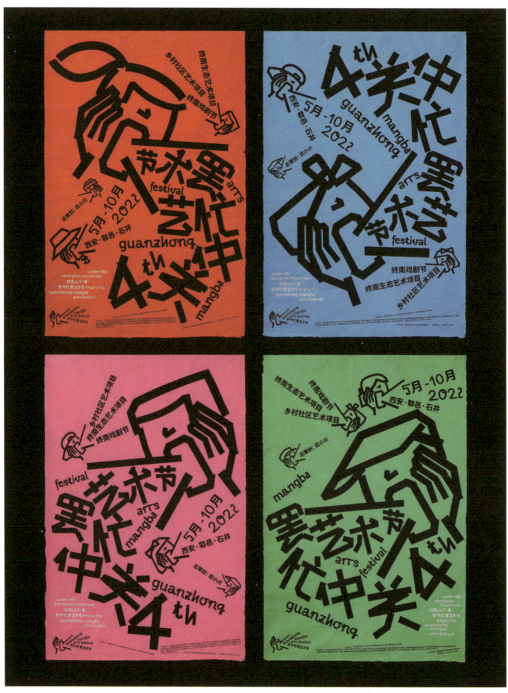

图4-11 "another design"工作室，第4届忙罢关中艺术节［图片来源：赵华、赵毅平：《超越视觉：another design 关于动态化视觉设计的探索与实践》，载《装饰》，2023（7）］

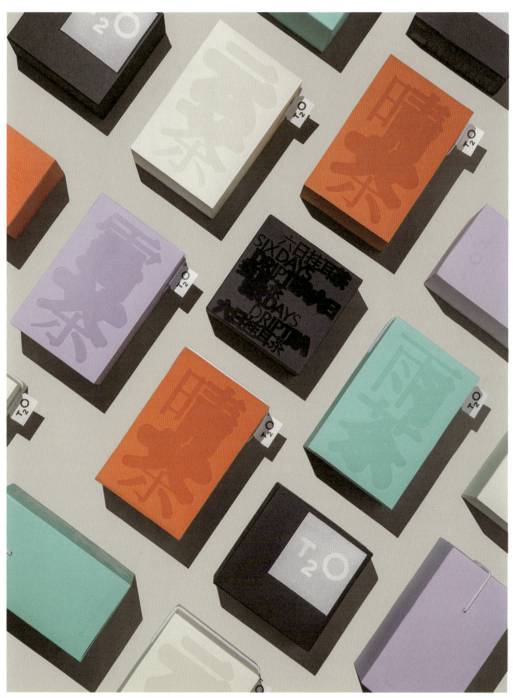

图 4-12 "another design"工作室,T2O 茶饮空间品牌 [图片来源:赵华、赵毅平:《超越视觉:another design 关于动态化视觉设计的探索与实践》,载《装饰》,2023 年(7)]

图 4-13 余子骥、郭俊，《天水》（图片来源：2019 中国国际海报双年展）

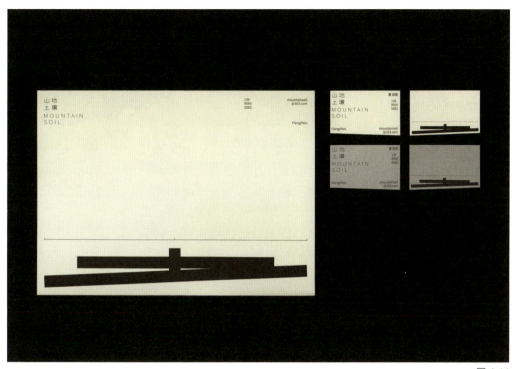

图 4-14

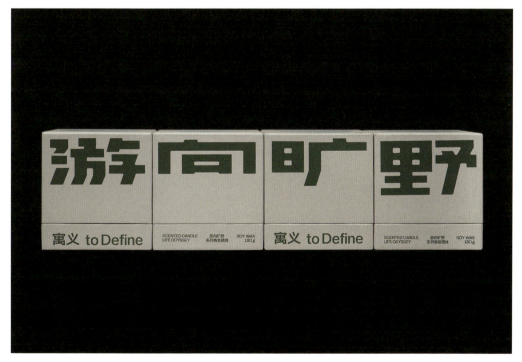

图 4-15

图 4-14 肖楠,"山地土壤"品牌形象设计(图片来源:GDC 2021)

图 4-15 徐宾粟、杨晓天,寓义"游向旷野"系列香氛蜡烛包装设计(图片来源:GDC 2023)

第二节　创意字体的手段

一、字形创造

（一）字形创造的方法

　　字形是字体设计的核心元素，承载着字体的视觉特征和信息传达功能。在创意字体设计中，设计师通过对字形的创新与变化，赋予字体独特的艺术表现力与文化内涵。字形创造的手段多种多样，包括文字的图形化、笔形与结构的设计等。这些手法不仅丰富了字体的视觉效果，还为设计师提供了广阔的创作空间，使其能够通过独特的设计语言传递特定的情感和信息。

　　在字形创造中，设计师通常有两个主要的方向。一个方向是通过结构、笔形的调整对字形本身进行多样化的设计，注重视觉效果和形式美感，也可以通过合体字的方式将多个文字通过笔画重合的方式组合在一起。这包括调整笔画的粗细、字形的比例以及线条的流畅度，使字体更具美感和艺术性。另一个方向是结合文字的语义，使字形的设计更有趣味和内涵。通过对文字的形象化处理，突出其象征意义和文化背景。例如，将文字中的某个部分设计成与其含义相关的图形，增强观众的视觉联想，又或是将其作为图形进行处理。这两类方向并非相互独立，设计师可以将它们结合在一起，使字体在传达美感的同时，也具备深刻的语义表达。

（二）知识要点与练习

　　在字体设计教学中，字形的创造是学生必须掌握的核心内容之一。通过字形的多种变化方式，学生不仅能够学习到如何创造独特的字体形态，还可以锻炼他们对文字内涵与视觉效果的结合能力。为了帮助学生更好地掌握字形创造的技巧，教师应结合不同的设计手法进行系统化的教学，并通过具体的练习项目强化学生的设计能力。以下为创造字形的不同方法。

1. 文字图形化

　　文字图形化是指通过将字体转换为具象的图形元素，使其

在视觉上具备图形的表现力。设计师可以通过对汉字笔画的夸张、扭曲、几何化等手段，使文字与图形融合，形成具有艺术表现力的视觉符号。这一方法不仅传达文字本身的语义，还能使文字直接成为图形，为作品增添视觉冲击力。

2. 笔形与结构设计

笔形与结构设计是通过对汉字的结构与笔形进行重新设计，使字体更具个性和表现力。设计师可以夸大字体某些笔画的比例，或者改变字形的对称性，赋予文字更具动态感的形式。

3. 合体字

合体字是一种将两个或多个字的笔画组合在一起，形成新的字形的设计手法。由于汉字的单字就具有语义，因此合体字也是汉字独有的表达方式，这不仅能够使字体更加紧凑、富有创意，还能通过字形的组合传达出独特的语义与概念。合体字是一种极为智慧、巧妙的方式，在合体字的处理中，需要巧妙地找到文字笔画之间的巧合，以智慧的方式组合在一起，如果尚未找到这种巧合关系，而强行完成合体字，会导致表达方式过于牵强，失去了巧妙之感。

4. 三维立体化

三维立体化是指通过将二维的字体转换为三维形态，使字体在视觉上产生空间感和深度感。这种手法能够通过光影效果、透视变化等手段增强字体的立体效果，使其在设计中更具表现力。三维字体不仅增强了视觉冲击力，还可以通过不同的材质与光线表现丰富的质感和层次感。

练习二：字形的创新表达

作业要求：通过本次练习，学习如何对字形进行创新表达。要求选择少量的文字，利用文字图形化、结构夸张化、笔画删减、合体字和三维立体化等手段，对汉字进行创意设计（图 4-16~图 4-21）。

作业数量：1 个选题，多个方案。

建议课时：8 课时。

图 4-16

图 4-16 ~ 图 4-21 字形的
创新表达练习(学生作业)

图 4-17

阿拉港是鸦上海闲话足洋泾浜?!

上海人
——
你会讲
标准的
上海话吗？

yangjingbang

一半上海话
+
一半普通话
=
洋泾浜

图 4-18

图 4-19

基础图形

图 4-20

产品展示效果图

沪语便签

沪语手机壳

图 4-21

二、徒手造字

(一)徒手造字的方法

徒手表达方式的概念较为宽泛,包括书写、绘制、材料应用,以及印刷、拓印、拼贴、剪纸等多种手段。这些手段本属于图形语言的范畴,但在这一阶段,我们希望传达"文字即图形"的观念,即将文字作为图形来"不择手段"地表现。这意味着不局限于传统的文字书写和设计方式,而是通过各种创新手段,探索文字的图形化表达,打破文字与图形之间的界限,使文字既能传达信息,又具备独特的视觉艺术效果。

在徒手造字环节,我们将重点探讨和实践如何通过不同的徒手手段来进行字体设计。首先,书写和绘制是最基本的表达方式,可以通过不同的笔触、线条和笔画变化,探索汉字的多样表现形式。其次,材料的应用也为创意字体提供了丰富的可能性,例如利用不同质地的纸张、面料、金属等材料,通过剪裁、拼贴、印、拓、剪等方式来构建字体,也可以创造出具有独特质感和视觉效果。

(二)知识要点与练习

在字体设计的教学中,造字的方法不仅仅是手段的传授,更多是引导学生理解文字与图形之间的深层联系,并通过实际练习激发他们的创作潜力。通过一系列知识要点的讲解与实践,学生能够逐步掌握徒手造字的多种技巧,并学会如何将这些技巧应用到不同的设计项目中。

1. 书写与绘制

书写与绘制是最基础的徒手造字方式。通过对不同笔触、线条和笔画的控制,设计师可以赋予文字丰富的视觉效果和个性。在这里,应区别于传统的书写方式,探索新的视觉表现,如利用多种材料进行书写,或是将书写与电脑之间结合。设计师在书写过程中,可以通过改变结构与笔形,创造出富有表现力的字体。

2. 材料的应用

在徒手造字中，材料的选择与应用是一个重要的创新手段。通过使用不同质地的材料，设计师可以创造出质感丰富、层次分明的字体作品。例如，面料、纸张、金属、木材等不同材料，通过剪裁、拼贴、折叠等手法，可以为字体带来独特的触觉与视觉效果。且材料本身具有其属性与语义，因此材料的多样性也同样可以为字体设计提供广阔的创作空间。

3. 印刷与拓印

印刷与拓印是传统的艺术手段，然而在这里，我们并不是将其作为一种传统的手段来看待，而是作为一种转译的手段。例如通过材料的肌理来进行拓印，或是利用丝网印刷制作出一些随机、偶发的效果，又或是利用打印机印刷后再进行扫描与电子处理。这些手段旨在利用工具创造出层次丰富、图形化的字体设计。

4. 剪纸与拼贴

剪纸与拼贴也是徒手造字的重要手法之一。通过剪纸艺术，设计师可以直接通过手工切割来创造字体，突出汉字的结构美感。这种方式尤其适合表现字体的稚拙风格，具有极高的视觉冲击力。而拼贴则是将不同元素组合成字体的过程，设计师可以利用不同色彩、形状、材质的图形元素，通过拼贴将它们组合成新的字体形态。

练习三：单字、词组造字练习

作业要求：选择单字或词组，利用徒手工具的方式来完成创意字体，包括但不限于书写、绘制、材料应用等方式（图 4-22~图 4-25）。

作业数量：不少于 6 个方案。

建议课时：4 课时。

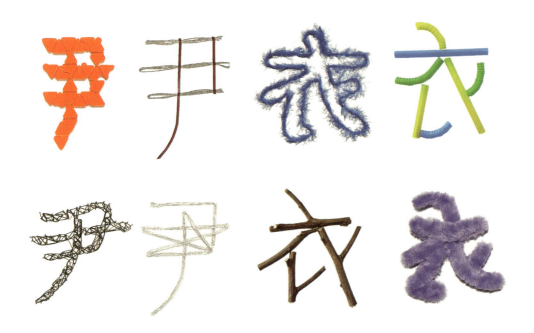

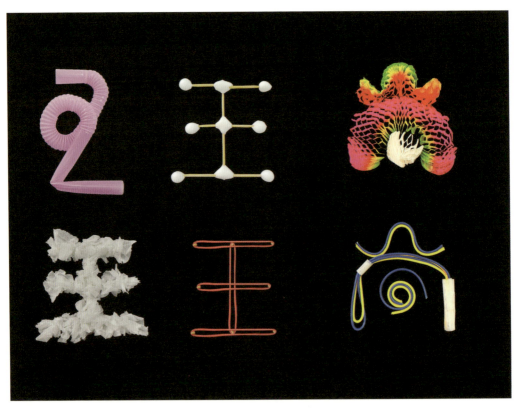

图 4-22~图 4-25 单字、词组造字练习（学生作业）

图 4-22

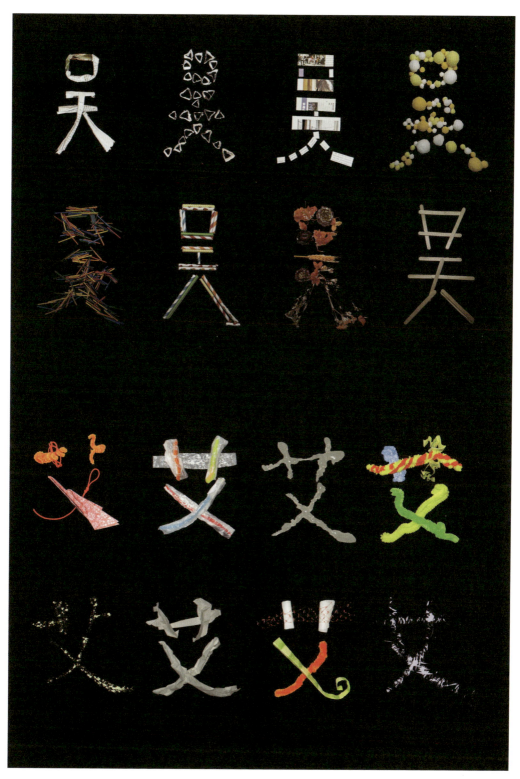

图 4-23

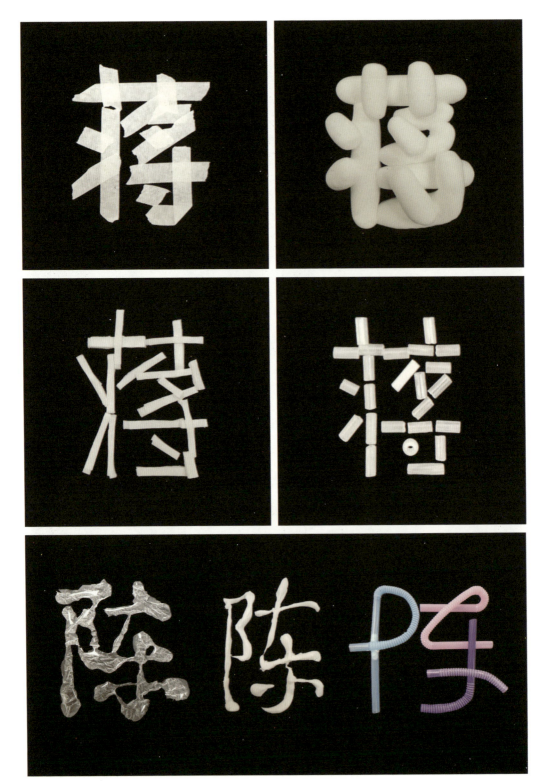

图 4-24

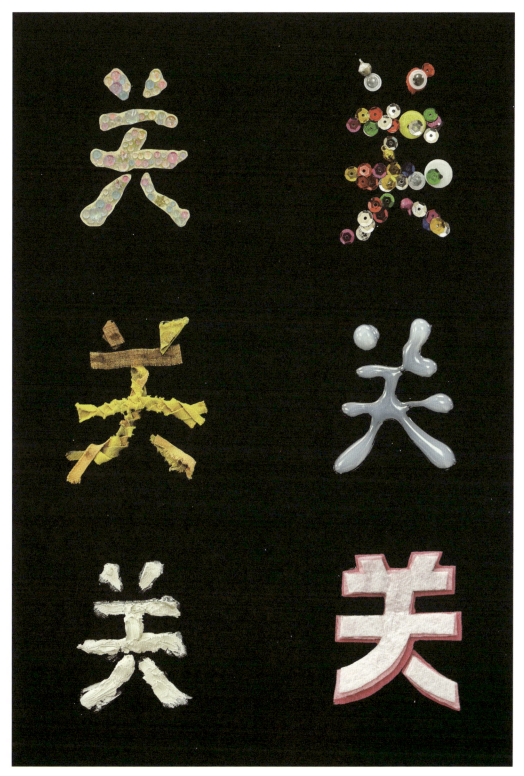

图 4-25

第三节　主题创造

　　主题创造是字体设计的关键环节，独特的创意字体设计能够显著提升主题的辨识度和吸引力，使字体不仅成为视觉传达的一部分，更是主题核心信息的直接载体。在主题字体设计中，字体创造的美观性和与主题的契合度至关重要。设计师需要在字形、笔画和结构上进行细致处理，运用特有的设计语言来传递主题的核心概念，同时可以根据主题进行材料和徒手造字。

　　在创作过程中，探索多样化的创新手段是主题字体设计的重点。在创意字体的教学中，通过实际演练帮助学生理解如何让字体服务于主题，不仅能够提升美感，还能增强信息传达力，最终使作品在视觉上更具冲击力和识别性。在这一环节中，需要给定既定的主题，让学生在主题中完成命题创作，这也是培养学生成为一名合格设计师所必须经历的过程。

一、文字 logo

（一）文字 logo 的属性与设计方法

　　文字 Logo 是品牌视觉识别系统的核心元素之一。Logo 按照类型可分为图形类、文字类、图文结合类，通过对文字进行独特设计，能够传达品牌的核心价值和个性。在设计文字 Logo 时，需要考虑字体的形状、笔画、结构以及与品牌形象的契合度。同时，还需要尽可能简洁、精练地表达，突出趣味点和设计点。因此，文字 Logo 的设计不仅仅是对文字形态的调整，更是对品牌文化和理念的视觉呈现，需要设计师具备深厚的字体设计功底和丰富的创意。

（二）知识要点与练习

　　文字 Logo 的设计需要设计师掌握一定的字体设计知识和应用技巧。首先，在字体的创意表达方面，Logo 需要有足够的创意点，使 Logo 和品牌名称的内涵、语义恰当地融合在一起，使其既富有设计趣味，又能强化品牌个性。其次，文字 Logo 的核心在于简洁明了，因此设计师在设计 Logo 时，需尽量减

少冗余的装饰与复杂细节，保证 Logo 的识别度和传达性。在实际设计应用中，还需要考虑文字 Logo 的可扩展性和应用效果，包括在小尺寸或大距离下的清晰度以及在不同材质、媒介中的适应性。

练习四：文字 logo 的创造

作业要求： 在给定的主题中进行文字 Logo 方案的设计，要求只使用文字来进行创意表达，可以使用少量的辅助图形，但尽量不要出现过多的图形元素（图 4-26~图 4-29）。

作业数量： 不少于 3 个方案。

建议课时： 8 课时。

百新书局logo方案

灵感来源

百新书局店内开设了很多顺应潮流、充满当代元素的区域，它相比其他书店更具创新性，由此我想到从创新和现代两点出发，以简约大气为主。设计定位是上海——国际化、现代化中融入百新书局的海派特色。百新书局作为历史悠久的百年老店，能在现今屹立不倒，是因为它有很强的生命力。店内保留了传统的文化元素，如陈列出的铜活字印章，由此想到了古时候将朱砂磨成红色粉末用于钤印，所以选择了海蓝色和朱砂红。

关键词

创新　现代　简约　传统　海派　生命力

颜色使用

草图过程

黑体作为底衬字　　几何图形代替　　删减横向笔画，调整间距

加入波浪线条　　　　整体纵向压缩，调整间隔距离

设计说明

1. 将百新二字的笔画以矩形简化，删减横向笔画，之后纵向压缩。

2. 横向笔画以两条细波浪线代替，象征着海派和传统文化，让它们贯穿于百新二字之间。

3. 在颜色选择上，一条为海蓝色，另一条为朱砂红，海蓝色代表着书店的海派特色和现代化、创新性；朱砂红代表着传统的中国色彩，同时朱砂在古代还被磨成粉末用于钤印，两条线交错结合在一起，寓意着传统与现代的融合，也可以表达两条生生不息的生命线，突出百新书局旺盛的生命力。

方案

最终效果

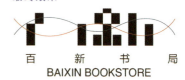

组合方式

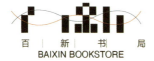

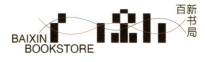

图 4-26

图 4-26~图 4-29　文字 Logo 的创造练习（学生作业）

百新书局LOGO设计方案

灵感来源

本 logo 设计灵感来自于游客福州路集章收集的百新书局的印章纹样，原本的纹样是打开的一本书中出现了翅膀和光环的形象，表现了书籍使人的视野开阔，从而插上梦想的翅膀展望远方。颜色的选择分为黑、红两种颜色，红色与之前的印章纹样颜色相比，选择了更深一点的红色，表达了百年文化底蕴的沉淀，在时代飞速变化的现代，还能保有那个时代的些许印记，但同时又绽放出热烈的生命力。字体选择了方正清刻本悦宋简繁体，表现现代感。

设计说明

logo 设计以翻开的书本为灵感，以堆叠的书本展示出百新书局"百"的字样，凸显百新书局百年发展的历史底蕴，展现百新书局"百家争鸣，百花齐放"的经营理念，一节节堆看的图案设计也包含了对百新书局不断发展、与时俱进、节节高升的展望。

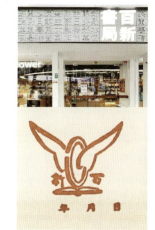
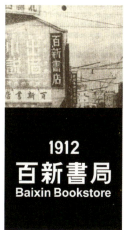

设计草图

 · · ·

最终方案

颜色色号

C:100 M:100 Y:100 K:100

C:0 M:100 Y:100 K:48

字体选择

中文：方正黑体

英文：Helvetica Neue

图 4-27

"百新书局" logo设计方案

灵感来源

- 历史：百新书局于民国时期开张，百年文化沉淀。
- 文化：以古书旧籍和装订画册为特色，在成立初期以刊物借阅为主。
- 形式：logo 以书卷为载体，融合当代设计手法。
- 创新：进入现代，百新书局也不断发展，融入了许多流行元素。
- 来源：翻开的书页与汉字相结合，以横竖撇捺的魅力融合当代 logo。
- 受众：年轻人、喜爱流行文化的人。

草图推演

 → → →

- 以书卷为载体，卷轴与翻开的书页进行对比，确定以流动感强的卷轴为呈现方式。
- 具体呈现效果，进行反复对比，多组草图进行筛选，总结规律。
- 针对草图进行线条的细化，确定到底书页为多少，曲线的弯曲程度。
- 精简总结，将多余的线条合并或删除，每条弧线保证相同的弯曲角度。

设计说明

- 构成解析：logo 以正方形为主要形状，书卷为载体，将当代流动美与卷轴结合，代表着百新书局源源不断的活力与新生的希望。
- 副字体：以横细竖粗的简洁黑体字，营造出现代感同时不至于太乏味，英文字体为介于古典与现代之间的 didot，与书卷的流动感相呼应。
- 颜色搭配：以黑、蓝、红的经典钢笔配色为基本配色。突出复古感，又与书卷气结合起来，突出对比，增强 logo 的记忆点。

文字搭配

 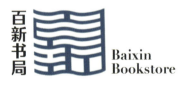 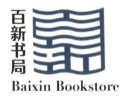

图 4-28

"龙华琴会"logo设计方案

灵感来源

根据龙华琴会的主题,从琴会主体"古琴"着手,通过查找相关资料和背景,了解古琴的外形特点和风格,以及上海龙华寺的特点,即向上翘起的屋檐。

草图推演

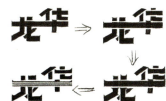

设计说明

颜色使用

1. 根据龙华琴会的主题,从琴会主体"古琴"着手。
2. 古琴有多根琴弦,将"龙华"两字的横连接在一起并且分割成琴弦的样子。
3. 从"龙华"这一方面着手,将横竖笔画做成寺庙屋檐翘起的形状。
4. 笔画连接处进行隔断,更具有当代感。

1. 文字搭配的"龙华琴会"四字,使用龙华寺的主色调土姜黄色。
2. 特定节假日或特定环境可使用深红色,沉稳大气,符合龙华琴会总体基调。

文字搭配

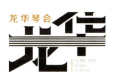
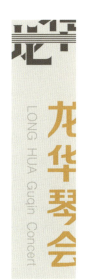

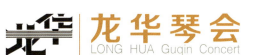

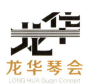

龙华琴会
中文字体使用:方正正中黑简

LONG HUA Guqin Concert
英文字体使用:Helvetica

图 4-29

二、创意字体海报

(一)创意海报的属性

海报,是一种视觉信息传达的工具,它具有多重的属性。首先,海报是一种宣传的媒介,需要清晰地传达需要直面的内容与信息;其次,海报是一种带有"智慧性"的视觉语言,需要以一种特殊的形式将内容与信息进行传递;最后,海报又是一种视觉的媒介,需要在一个公众的环境中以独特的视觉形象引起人们的关注,激起人们的共鸣。因此,海报需要具有特殊的视觉表现力与无限的创造力。

创意字体海报是一种以文字为主的视觉表达形式,注重通过字体的创新设计来传递主题,增强视觉吸引力。它不仅仅是文字的排版组合,更是将文字视作图形元素的一种艺术处理。创意海报的属性包括字体的艺术表现、文字与图形的融合、色彩的协调性和整体排版的视觉平衡。通过对字体的夸张变形、图形化处理和色彩搭配,创意字体海报能够在视觉上创造出强烈的冲击力,从而引起观众的兴趣并传达主题信息。创意字体海报不仅具有美观性和艺术性,同时还要求文字能够快速、准确地传递出海报的核心信息。

(二)知识要点与练习

设计创意字体海报需要设计师具备扎实的字体设计技巧以及排版、配色的知识。首先,在字体设计方面,设计师应掌握字形的变化与处理技巧,通过笔画的夸张、断裂、融合等手法来增加字体的个性和表现力。其次是创意性表达与语义、内涵的融合,可以通过多种手段来完成主题性的海报。因此,主题性海报的教学安排可以很好地检验前期练习的成果。所谓主题性海报,即配合某一个时间段,为了某一个特殊的缘由所创作的以宣传为目的的海报,是搭建从基础训练到实战演练的桥梁。学生可以利用不同手段来表达与主题相关联的文字内容,达到学以致用的目的。

练习五：创意字体海报

作业要求： 选择特定主题，以文字为主体进行创意字体海报的创作（图 4-30~图 4-53）。

作业数量： 不少于 3 个方案。

建议课时： 8 课时。

图 4-30 《福融两岸》（学生作业）

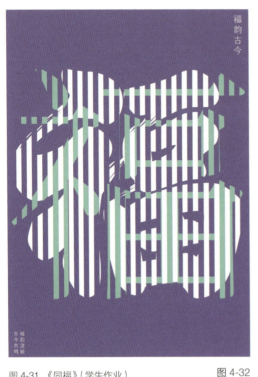
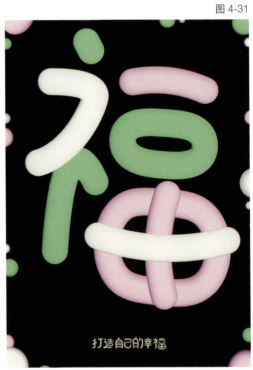

图 4-31 《同福》(学生作业)

图 4-32 《福韵》(学生作业)

图 4-33 《塑福》(学生作业)

图 4-34 《千言万语，万年万福》（学生作业）

图 4-35、图 4-36 《开门纳福》（学生作业）

图 4-35

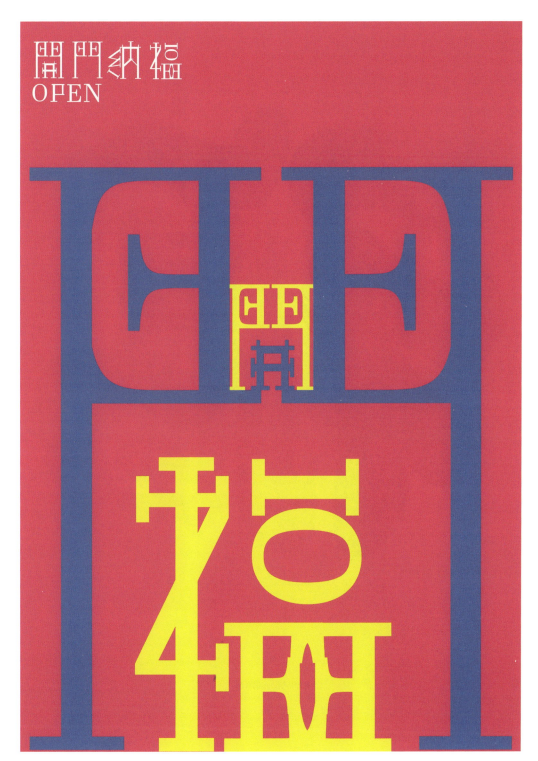

图 4-36

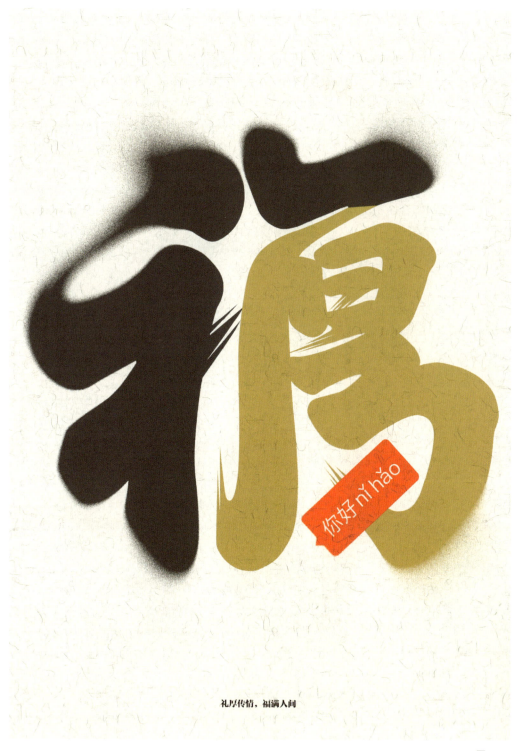

图 4-37

图 4-37、图 4-38《礼厚传情,福满人间》(学生作业)

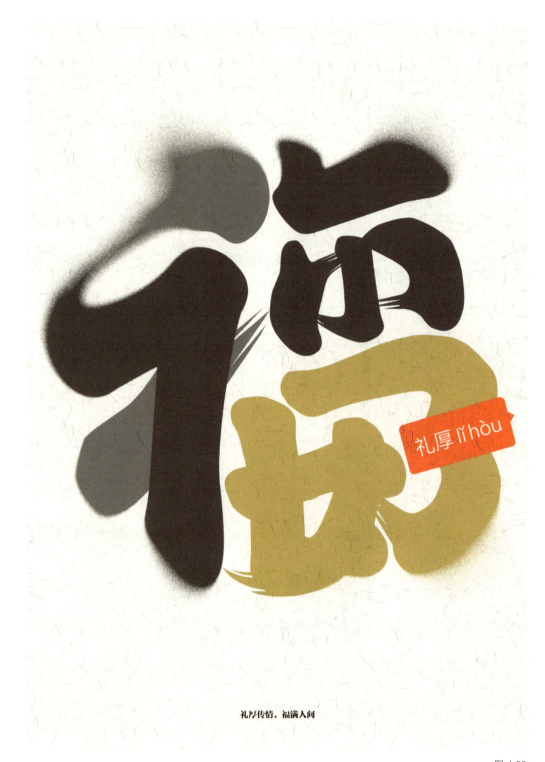

礼厚传情,福满人间

图 4-38

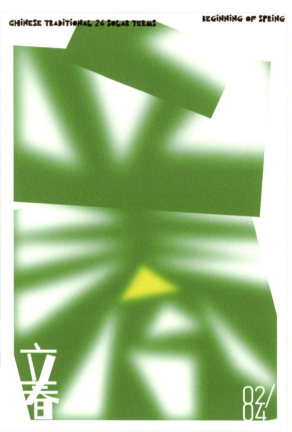

图 4-39　　　　　　　　　　　　　　　　　　　　图 4-40

图 4-39 《立春》(学生作业)

图 4-40 《春分》(学生作业)

图 4-41 《立冬》(学生作业)

2022-11-07
十月十四壬寅年辛亥月甲子日

冻笔新诗懒写,寒炉美酒时温。
醉看墨花月白,恍疑雪满前村。

Beginning of Winter

生气闭蓄,万物休养

图 4-41

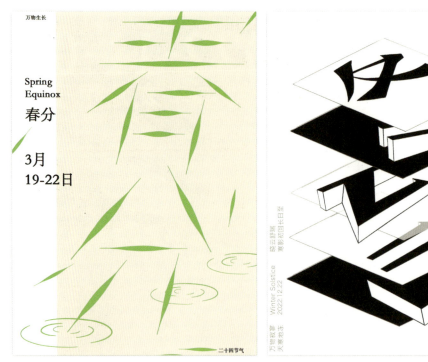

图 4-42

图 4-43

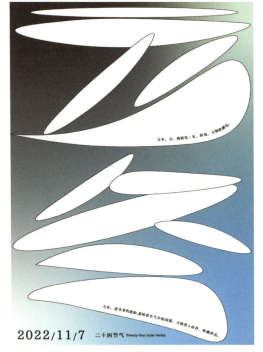

图 4-44

图 4-45

图 4-42 《春分》（学生作业）　　图 4-44 《立冬》（学生作业）

图 4-43 《冬至》（学生作业）　　图 4-45 《小雪》（学生作业）

图 4-46《立冬》(学生作业)

图 4-47

图 4-47、图 4-48
《塑·器》(学生作业)

图 4-48

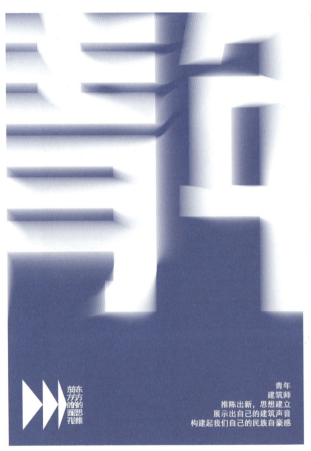

图 4-49

图 4-50

图 4-49 《青年》(学生作业)

图 4-50 《器》(学生作业)

图 4-51 《刀削面》(学生作业)

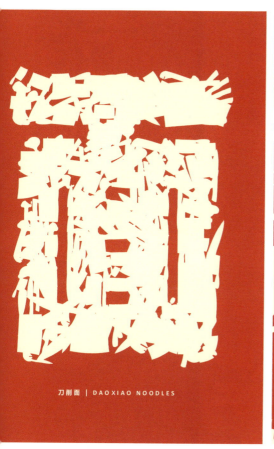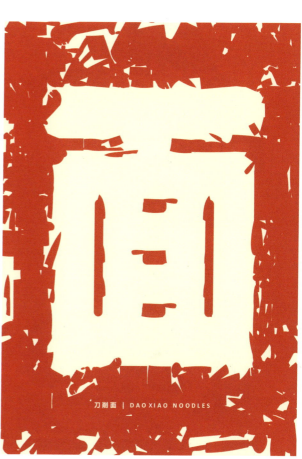

图 4-51

图 4-52

图 4-52、图 4-53《字游园林》(学生作业)

图 4-53

参考文献 References

- 上海新四军历史研究会印刷印钞分会：《活字印刷源流》，北京，印刷工业出版社，1990。

- 国家汉办：《汉字五千年》，北京，新星出版社，2009。

- 曹振英、丘淙编著：《实用印刷字体手册》，北京，印刷工业出版社，1994。

- 魏隐儒等：《历代汉字字体与书法选萃》，北京，印刷工业出版社，1993。

- 李明君：《中国美术字史图说》，北京，人民美术出版社，1997。

- 徐学成：《美术字技法与应用》，上海，上海书店出版社，1998。

- 李明君：《历代文物装饰文字图鉴》，北京，人民美术出版社，2001。

- 张道一：《美哉汉字》，上海，上海锦绣文章出版社，2012。

- 成朝晖：《汉字设计》，杭州，中国美术学院出版社，2004。

- 王镛：《中国书法简史》，北京，高等教育出版社，2004。

- 王雪青：《字体设计与应用》（升级版），上海，上海人民美术出版社，2017。

后记 Afterword

随着数字技术的迅猛发展，汉字字体设计领域迎来了前所未有的变革。汉字印刷字体的设计从一项需要团队协作、耗费大量资源的任务，转变成个体设计师凭借创意和技术工具的支持，也能独立完成的设计项目。这种转变不仅激发了更多设计师投身于这一充满魅力的艺术形式之中，也使得汉字字体设计成为设计学中备受瞩目的热点方向。

然而，尽管业界对汉字印刷字体的需求日益增长，相关教育却未能及时跟上步伐。长期以来，高校教学体系缺乏系统性的汉字字体设计方法性课程，导致该领域的知识传播和人才培养受到了一定限制。正是在这样的背景下，《汉字字体设计》应运而生，意图为师生们提供一本可靠的教材。

本教材的内容基本来自于近十年来我在上海美术学院教授字体设计课程的成果，课程比较偏向于汉字印刷字体设计，也就是"做字"的部分。在谢赛特老师加入课程团队后，以其丰富的实践经验，完成了"用字"部分的课程设计，使"用字"部分的内容更加充实起来。对于艺术设计的学生而言，认识汉字设计、掌握基本设计审美、设计方法是其设计的基础，而掌握汉字应用方法，是更为实际的需求。

多年来，我们看到很多学生倾向于使用英文进行设计创作，在海报上、在包装上、在任何一个需要设计文字的地方用英文或拼音替代汉字。这一现象并非是对西方文化的偏好，而是由于他们缺乏对汉字设计方法及其应用技巧的深入了解，不会设计和使用汉字字体。

希望《汉字字体设计》能够成为萤火虫，尽管光芒微弱，也能为汉字艺术积攒光亮。成书匆忙，不足之处恳请指正。

王静艳
2025 年 1 月于上海

教师服务

感谢您选用清华大学出版社的教材！为了更好地服务教学，我们为授课教师提供本书的教学辅助资源。请您扫码获取。

 教辅获取

本书教辅资源，授课教师扫码获取

 清华大学出版社

E-mail: tupfuwu@163.com　　网址：http://www.tup.com.cn
电话：010-83470317　　　　　传真：8610-83470107
地址：北京市海淀区双清路学研大厦 B 座 508　　邮编：100084